历代经典碑帖实用教程丛书

米芾·蜀素帖

陆有珠　主编

广西美术出版社

图书在版编目（CIP）数据

米芾·蜀素帖/陆有珠主编. -- 南宁：广西美术出版社,2024.3

（历代经典碑帖实用教程丛书）

ISBN 978-7-5494-2768-0

Ⅰ.①米… Ⅱ.①陆… Ⅲ.①行书—书法—教材 Ⅳ.① J292.113.5

中国国家版本馆 CIP 数据核字（2024）第 023920 号

历代经典碑帖实用教程丛书

LIDAI JINGDIAN BEITIE SHIYONG JIAOCHENG CONGSHU

米芾·蜀素帖

MI FU SHUSU TIE

主　　编：陆有珠

本册编者：黄　群

出 版 人：陈　明

终　　审：谢　冬

责任编辑：白　桦

助理编辑：龙　力

装帧设计：苏　巍

责任校对：卢启媚　韦晴媛　梁冬梅

审　　读：陈小英

出版发行：广西美术出版社

地　　址：广西南宁市望园路 9 号（邮编：530023）

网　　址：www.gxmscbs.com

印　　制：广西壮族自治区地质印刷厂

开　　本：889 mm × 1194 mm　1/16

印　　张：7.375

字　　数：73 千

出版日期：2024 年 5 月第 1 版第 1 次印刷

书　　号：ISBN 978-7-5494-2768-0

定　　价：35.00 元

前　言

　　中国书法是中华民族传统文化的明珠，这门古老的书写艺术宏大精深而又源远流长。几千年来，从甲骨文、钟鼎文演变而成篆隶楷行草五大书体。它经历了殷周的筚路蓝缕、秦汉的悲凉高古、魏晋的慷慨雅逸、隋唐的繁荣鼎盛、宋元的禅意空灵、明清的复古求新。改革开放以来兴起了一股传统书法教育的热潮，至今方兴未艾。随着传统书法教育的普遍开展，书法爱好者渴望有更多更好的书法技法教程，为此我们推出这套《历代经典碑帖实用教程丛书》。

　　本套丛书有以下几个特点：

　　1. 典范性。学习书法必须从临摹古人法帖开始，古人留下许多碑帖可供我们选择，我们要取法乎上，选择经典的碑帖作为我们学习书法的范本。这些经典作品经过历史的选择，是书法艺术的精华，是最具代表性、最完美的作品。

　　2. 逻辑性。有了经典的范本，如何编排？我们在编排上注意循序渐进、先易后难、深入浅出、简明扼要。比如讲基本笔画，先讲横画，次讲竖画，一横一竖合起来就是"十"字。然后从笔画教学引入结构教学，将两者有机地结合起来，再引导学生自练横竖组合的"土、王、丰"等字。接下来横竖加上撇就有"千、开、井、午、生、左、在"等字。内容扩展得有条有理，水到渠成。这样一环紧扣一环，逻辑性很强，以一个技法点为基础带出下一个技法点，于是一个个技法点综合起来，就组成非常严密的技法阵容。

　　3. 整体性。本套丛书在编排上还注意到纵线和横线有机结合的整体性。一般的范本都是采用单式的纵线结构，即从笔画开始，次到偏旁和结构，最后是章法，这种编排理论上没有什么问题，条理清晰，但是我们在书法教学实践中发现，按这种方式编排，教学效果并不理想，初学者往往会感到时间不够，进步不大。因此本套丛书注重整体性原则，把笔画教学和结构教学有机结合，同步进行。在编排上的体现就是讲解笔画的写法，举例说明该笔画在例字中的作用，进而分析整个字的写法。这样使初学者在做笔画练习时，就能和结构训练有机地结合起来。几十年的教学经验证明，这样的教学事半功倍！

　　4. 创造性。笔画练习、偏旁练习、结构练习都是为练好单字服务。从临摹初成到转入创作，这里还有一个关要通过，而要通过这个关，就要靠集字训练。

本套教程把集字训练作为单章安排，这在实用教程中也算是一个"创造"，我们称之为"造字练习"。造字练习由三个部分组成，即笔画加减法、偏旁部首移位合并法、根据原帖风格造字法，并附有大量例字，架就从临摹转入创作的桥梁，让初学者能更快更好地创作出心仪的作品。

5.机动性。我们在教程的编排上除了讲究典范性、逻辑性、整体性和创造性，还讲究机动性。为什么？前面四个"性"主要是就教程编排的学术性和逻辑性而言；机动性主要是就教学方法而言。建议使用本套教程的老师在教学上因时制宜。现代社会的书法爱好者大多要上班，在校学生功课多，平时都是时间紧迫，少有余暇。而且现在硬笔代替了毛笔，电脑代替了手写，大多数人并不像古人那样从小拿毛笔书写。在这种情况下，怎么能更快地写出一幅好作品？笔者有个建议，在时间安排上，笔画练习和单字结构练习花费的时间不要太长，有些老师教一个学期还只是教点横竖撇捺的写法，导致学生很难有兴趣继续学习下去。因为缺乏成就感，觉得学书法枯燥无味。如果缩短前面的训练时间，比较快地进入章法训练，就可以先学习整幅书法作品，然后再回来巩固笔画和结构，这样交替进行。学生能成功地写出一幅作品，其信心会倍增，会更有兴趣练下去。兴趣是最好的老师，要让学生学得有兴趣，老师就要打破常规，以创代练，创练结合，交替进行，使学生既能入帖，又能出帖，就能尽快地出作品、出精品。

诚然，因为我们水平所限，教程中定会有许多不足之处，恳请使用本套教程的朋友多多指正，以便我们再版时加以改正。

目 录

第1章

米芾与《蜀素帖》简介

　　米芾生于北宋仁宗皇祐四年（1052年），卒于徽宗大观二年（1108年），初名黻，字元章，号襄阳漫士等，祖籍太原，后迁湖北襄阳，徽宗时召为书画学博士，人称"米南宫"。米芾一生爱奇石，知无为军时，州有奇石，具衣冠拜之，呼为石兄，世有"米颠"之称。其人天资高迈，是宋代有名的书画家和文物鉴赏家，与其子米友仁创"米家山水"的新画法。米芾书法博采古代人所长，超逸绝尘，以瑰伟、雄强、妍丽、姿致、豪爽、淋漓受人喜爱，为一代之奇迹，与苏轼、黄庭坚、蔡襄合称"宋四家"。

　　北宋时，蜀地（四川）生产一种质地精良的本色绢，称为蜀素。有个叫邵子中的人把一段蜀素裱成一个长卷，上织有乌丝栏，制作讲究，只在卷尾写了几句话，空出卷首以待名家题诗，以遗子孙，可是传了祖孙三代，竟无人敢写。因为丝绸织品的纹罗粗糙，滞涩难写，故非功力深厚者不敢问津。一直到北宋元祐三年（1088年）米芾三十六岁时，见此蜀素当仁不让，一气呵成，写得洋洋洒洒，恣肆汪洋，他在上面一口气写了自作的八首诗。卷中数诗是当时纪游或送行之作。卷末款署"元祐戊辰，九月二十三日，溪堂米黻记"。这就是《蜀素帖》。此卷由于丝绸织品不易受墨而出现了较多的枯笔，使通篇墨色有浓有淡，如渴骥奔泉，更显精彩动人。此卷现存台北故宫博物院。

　　《蜀素帖》率意放纵，用笔俊迈，笔势飞动，提按转折挑，曲尽变化。《拟古》二首尚出以行楷，愈到后面愈飞动洒脱，神采超逸。米芾用笔喜"八面出锋"，变化莫测。此帖用笔多变，正侧藏露，长短粗细，体态万千，充分体现了他"刷字"的独特风格。结构奇险率意，变幻灵动，缩放有效，欹正相生，字形秀丽颀长，风姿翩翩，随意布势，不衫不履。用笔纵横挥洒，洞达跳宕，方圆兼备，刚柔相济，藏锋处微露锋芒，露锋处亦显含蓄，垂露收笔处戛然而止，似快刀斫削，悬针收笔处有正有侧，或曲或直；提按分明，牵丝劲挺；亦浓亦纤，无乖无戾，亦中亦侧，不燥不润。章法上，紧凑的点画与大段的空白形成强烈对比，粗重的笔画与轻柔的线条交互出现，流利的笔势与涩滞的笔触相生相济，风樯阵马的动态与沉稳雍容的静意完美结合，形成了《蜀素帖》独具一格的章法。总之，其率意的笔法，奇诡的结体，中和的布局，一洗晋唐以来和平简远的书风，创造出激越痛快、神采奕奕的意境。所以清高士奇曾题诗盛赞此帖："蜀缣织素乌丝界，米颠书迈欧虞派。出入魏晋酣天真，风樯阵马绝痛快。"

第 2 章

书法基础知识

1. 书写工具

笔、墨、纸、砚是书法的基本工具，通称"文房四宝"。初学毛笔字的人对所用工具不必过分讲究，但也不要太劣，应以质量较好一点的为佳。

笔：毛笔最重要的部分是笔头。笔头的用料和式样，都直接关系到书写的效果。

以毛笔的笔锋原料来分，毛笔可分为三大类：A.硬毫（兔毫、狼毫）；B.软毫（羊毫、鸡毫）；C.兼毫（就是以硬毫为柱、软毫为被，如"七紫三羊""五紫五羊"以及"白云"笔等）。

以笔锋长短可分为：A.长锋；B.中锋；C.短锋。

以笔锋大小可分为大、中、小三种。再大一些还有揸笔、联笔、屏笔。

毛笔质量的优与劣，主要看笔锋，以达到"尖、齐、圆、健"四个条件为优。尖：指毛有锋，合之如锥。齐：指毛纯，笔锋的锋尖打开后呈齐头扁刷状。圆：指笔头呈正圆锥形，不偏不斜。健：指笔心有柱，顿按提收时毛的弹性好。

初学者选择毛笔，一般以字的大小来选择笔锋大小。选笔时应以杆正而不歪斜为佳。

一支毛笔如保护得法，可以延长它的寿命，保护毛笔应注意：用笔时将笔头完全泡开，用完后洗净，笔尖向下悬挂。

墨：墨从品种来看，可分为两大类，即油烟墨和松烟墨。

油烟墨是用油烧烟（主要是桐油、麻油或猪油等），再加入胶料、麝香、冰片等制成。

松烟墨是用松树枝烧烟，再配以胶料、香料而成。

油烟墨质纯，有光泽，适合绘画；松烟墨色深重，无光泽，适合写字。对于初学者来说，一般的书写训练，用市场上的一般墨就可以了。书写时，如果感到墨汁稠而胶重，拖不开笔，可加点水调和，但不能直接往墨汁瓶里加水，否则墨汁会发臭。每次练完字后，把剩余墨洗掉并且将砚台（或碟子）洗净。

纸：主要的书画用纸是宣纸。宣纸又分生宣和熟宣两种。生宣吸水性强，受墨容易渗化，适宜书写毛笔字和画中国写意画；熟宣是生宣加矾制成，质硬而不易吸水，适宜写小楷和画工笔画。

宣纸书写效果虽好，但价格较贵，一般书写作品时才用。

初学毛笔字，最好用发黄的毛边纸或旧报纸，因这两种纸性能和宣纸差不多，长期使用这两种纸练字，再用宣纸书写，容易掌握宣纸的性能。

砚：砚是磨墨和盛墨的器具。砚既有实用价值，又有艺术价值和文物价值，一块好的石砚，在书家眼里被视为珍物。米芾因爱砚癫狂而闻名于世。

初学者练毛笔字最方便的是用一个小碟子。

练写毛笔字时，除笔、墨、纸、砚（或碟子）以外，还需有笔架、毡子等工具。每次练习完以后，将笔、砚（或碟子）洗干净，把笔锋收拢还原放在笔架上吊起来。

2. 写字姿势

正确的写字姿势不仅有益于身体健康，而且为学好书法提供基础。其要点归纳为八个字：头正、身直、臂开、足安。（如图①）

头正：头要端正，眼睛与纸保持一尺左右距离。

身直：身要正直端坐、直腰平肩。上身略向前倾，胸部与桌沿保持一拳左右距离。

臂开：右手执笔，左手按纸，两臂自然向左右撑开，两肩平而放松。

足安：两脚自然安稳地分开踏在地面上，与两肩同宽，不能交叉，不要叠放。

写较大的字，要站起来写，站写时，应做到头俯、腰直、臂张、足稳。

头俯：头端正略向前俯。

腰直：上身略向前倾时，腰板要注意挺直。

臂张：右手悬肘书写，左手要按住纸面，按稳进行书写。

足稳：两脚自然分开与臂同宽，把全身气息集中在毫端。

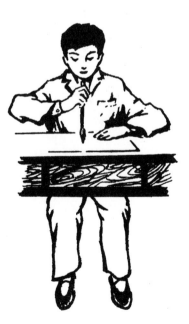

图①

3. 执笔方法

要写好毛笔字，必须掌握正确的执笔方法，古来书家的执笔方法是多种多样的，一般认为较正确的执笔方法是唐代陆希声所传的五指执笔法。

擫：大拇指的指肚（最前端）紧贴笔杆。

押：食指与大拇指相对夹持笔杆。

钩：中指第一、第二两节弯曲如钩地钩住笔杆。

格：无名指用甲肉之际抵着笔杆。

抵：小指紧贴住无名指。

书写时注意要做到"指实、掌虚、管直、腕平"。

指实：五个手指都起到执笔作用。

掌虚：手指前面紧贴笔杆，后面远离掌心，使掌心中间空虚，可伸入一个手指，小指、无名指不可碰到掌心。

管直：笔管要与纸面基本保持垂直（但运笔时，笔管与纸面是不可能永远保持垂直的，可根据点画书写笔势而随时稍微倾斜一些）。（如图②）

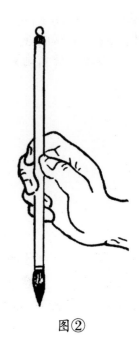

图②

腕平：手掌竖得起，腕就平了。

一般写字时，腕悬离纸面才好灵活运转。执笔的高低根据书写字的大小决定，写小楷字执笔稍低，写中、大楷字执笔略高一些，写行、草执笔更高一点。

毛笔的笔头从根部到锋尖可分三部分，即笔根、笔肚、笔尖。（如图③）运笔时，用笔尖部位着纸用墨，这样有力度感。如果下按过重，压过笔肚，甚至笔根，笔头就失去弹力，笔锋提按转折也不听使唤，达不到书写效果。

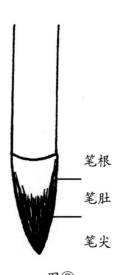

笔根
笔肚
笔尖

图③

4. 基本笔法

想要学好书法，用笔是关键。

每一点画，不论何种字体，都分起笔（落笔）、行笔、收笔三个部分。（如图④）用笔的关键是"提按"二字。

提：将笔锋提至锋尖抵纸乃至离纸，以调整中锋。（如图⑤）
按：铺毫行笔。初学者如果对转弯处提笔掌握不好，可干脆将锋尖完全提出纸面，断成两笔来写，逐步增强提按意识。

笔法有方笔、圆笔两种，也可方圆兼用。书写一般运用藏锋、逆锋、露锋，中锋、侧锋、转锋、回锋，提、按、顿、驻、挫、折、

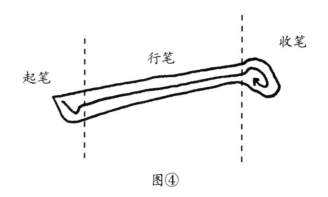

图④

转等不同处理技法方可写出不同形态的笔画。

藏锋：指笔画起笔和收笔处锋尖不外露，藏在笔画之内。

逆锋：指落笔时，先向与行笔相反的方向逆行，然后再往回行笔，有"欲右先左，欲下先上"之说。

露锋：指笔画中的笔锋外露。

中锋：指在行笔时笔锋始终是在笔道中间行走，而且锋尖的指向和笔画的走向相反。

侧锋：指笔画在起、行、收运笔过程中，笔锋在笔画一侧运行。但如果锋尖完全偏在笔画的边缘上，这叫"偏锋"，是一种病笔，不能使用。

转锋：指运笔过程中，笔锋方向渐渐改变，行笔的线路为圆转。

回锋：指在笔画收笔时，笔锋向相反的方向空收。

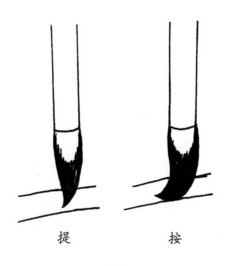

提　　　　按

图⑤

点画笔法分析

第一节　基本点画的写法

1. 横法

藏锋起笔，折锋后向下稍顿，提笔中锋向右行笔，转锋上仰稍驻，提笔向右下稍按，提笔向左回锋收笔。

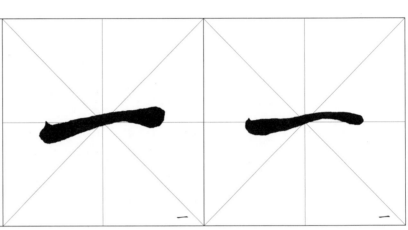

2. 竖法

露锋或逆锋起笔。逆锋起笔后折锋向右稍顿，调整笔锋，中锋向下行笔，边提边向下出锋收笔，或回锋收笔。

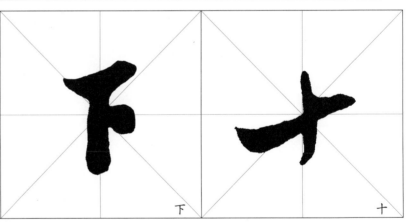

3. 撇法

逆锋起笔，折笔向右下稍顿，转锋向左下方边提边出锋收笔。

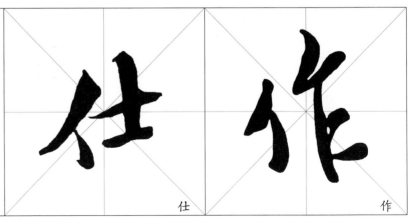

4.捺法

顺锋或逆锋起笔,中锋向右下行,边行边按至捺脚顿笔,边提边出锋。

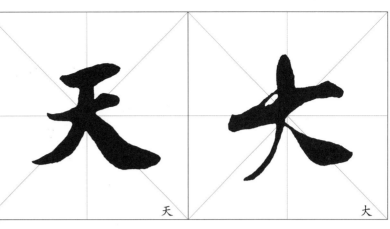

天　大

5.点法

顺锋起笔,折锋向右下按笔,转锋向左上回收。

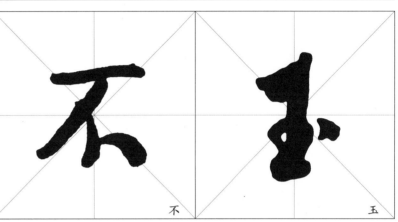

不　玉

6.挑法

逆锋起笔,向右下按,转锋向右上行笔,边提边出锋收笔。

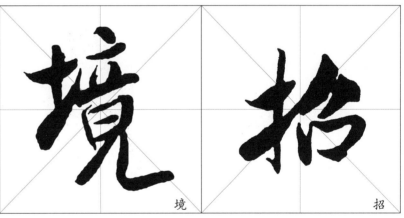

境　招

7.钩法

钩是附在长画后面的笔画,方向变化较多。现以竖钩为例说明钩的写法。逆锋起笔,折锋右按,调整笔锋向下,中锋行笔,至钩处顿笔,稍驻蓄势,转笔向左上钩去。

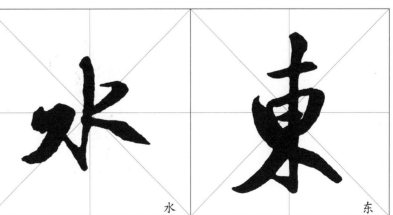

水　东

8. 折法

折是改变笔法走向的笔画，如横折、竖折、撇折等，现以横折为例说明其写法。起笔同横，行笔至转向处顿笔折锋，提笔中锋下行，回锋收笔。

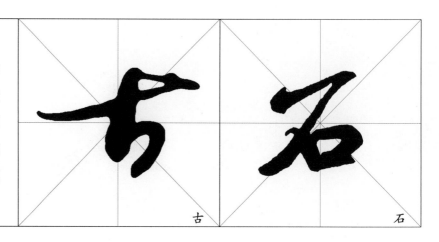

古　　　　石

第二节　基本点画的形态变化

一、横的变化

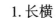

1. 长横

裹锋逆入向左上角起笔，转笔向右下作顿，提笔右行，至尾处提笔向右上昂，按笔向右下，向左回锋收笔。

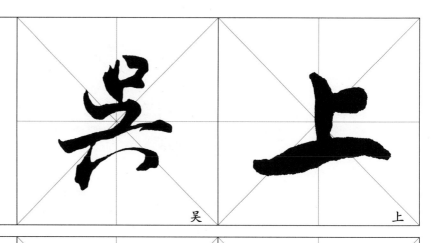

吴　　　　上

2. 短横

短横写法与长横相同，只是短些。

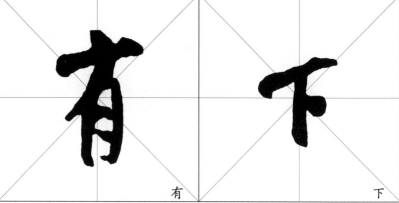

有　　　　下

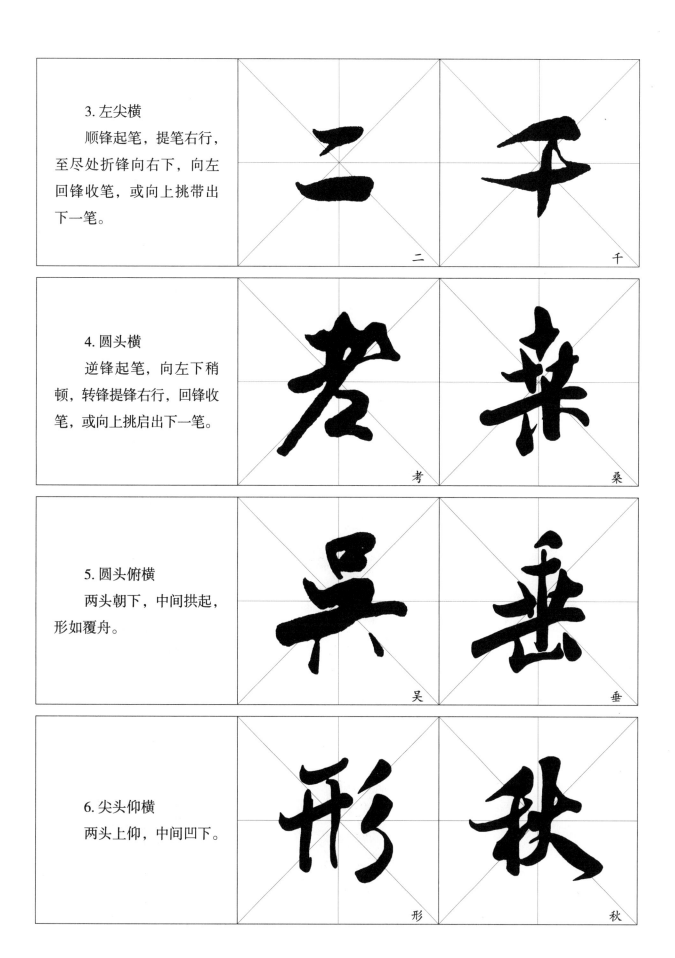

3. 左尖横

顺锋起笔，提笔右行，至尽处折锋向右下，向左回锋收笔，或向上挑带出下一笔。

二

千

4. 圆头横

逆锋起笔，向左下稍顿，转锋提锋右行，回锋收笔，或向上挑启出下一笔。

考

桑

5. 圆头俯横

两头朝下，中间拱起，形如覆舟。

吴

垂

6. 尖头仰横

两头上仰，中间凹下。

形

秋

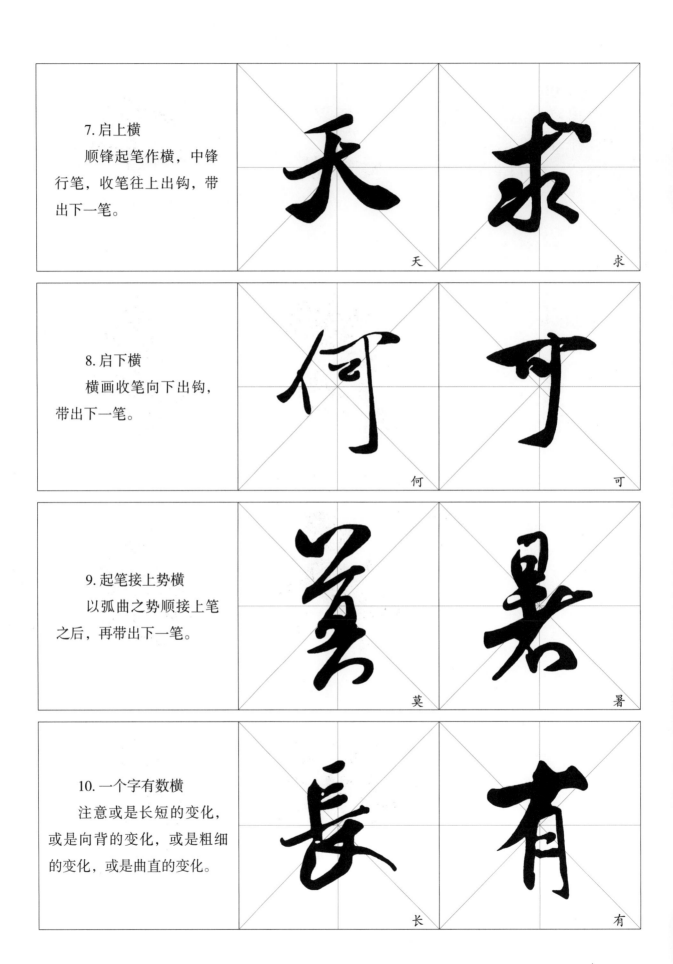

7.启上横
　　顺锋起笔作横，中锋行笔，收笔往上出钩，带出下一笔。

天

求

8.启下横
　　横画收笔向下出钩，带出下一笔。

何

可

9.起笔接上势横
　　以弧曲之势顺接上笔之后，再带出下一笔。

莫

暑

10.一个字有数横
　　注意或是长短的变化，或是向背的变化，或是粗细的变化，或是曲直的变化。

长

有

二、竖的变化

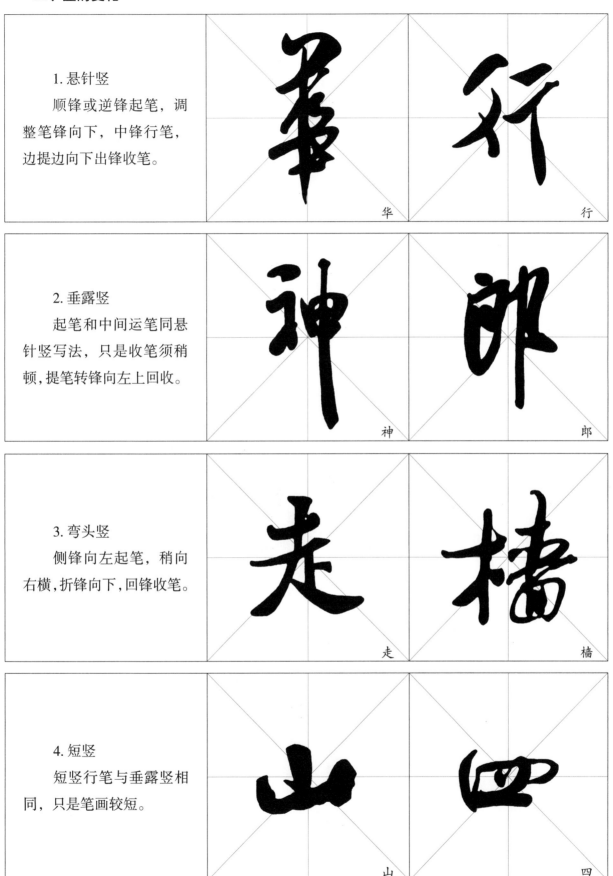

1. 悬针竖
顺锋或逆锋起笔，调整笔锋向下，中锋行笔，边提边向下出锋收笔。

华

行

2. 垂露竖
起笔和中间运笔同悬针竖写法，只是收笔须稍顿，提笔转锋向左上回收。

神

郎

3. 弯头竖
侧锋向左起笔，稍向右横，折锋向下，回锋收笔。

走

橘

4. 短竖
短竖行笔与垂露竖相同，只是笔画较短。

山

四

11

5. 上大下小竖

起笔发力重顿或者以圆弧逆入,笔道由粗重逐步变为细轻,回锋收笔。

6. 上小下大竖

起笔裹锋轻入,发力逐步加大,笔道逐渐变大变粗,收笔浑厚圆劲。

7. 左突竖

写法同垂露竖,只是中间向左边微突出。收笔或用出锋悬针法,或用回锋垂露法。

8. 收笔带钩竖

竖尾有钩,钩较尖细,带出下一笔。

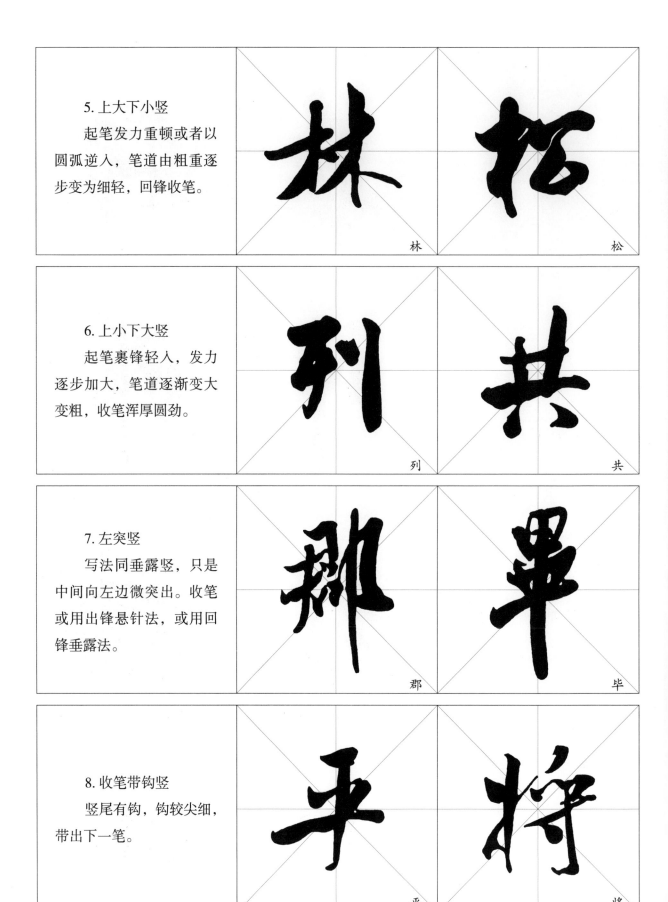

林

松

列

共

郡

毕

平

将

9. 一个字有数竖

注意或长短变化，或向背变化，或疏密变化，或起笔和收笔变化，或曲直变化，或是中段的变化。

虹

南

三、撇的变化

1. 长撇

逆锋起笔，折锋向右下顿笔，转锋向左下中锋行笔，边行边提笔，提笔和运笔稍慢，收笔出锋稍快。或者回锋收笔，筋力内含。

入

尾

2. 短撇

写法和长撇相同，只是笔画较短。要短促有力。

林

姿

3. 竖撇

前面部分稍竖，后面才向左下撇出。起笔或逆或顺，行笔迅疾，收笔略顿即向左下撇出。

太

月

4. 平撇

藏锋起笔，角度较平，笔画短促，显得圆润而遒厚。

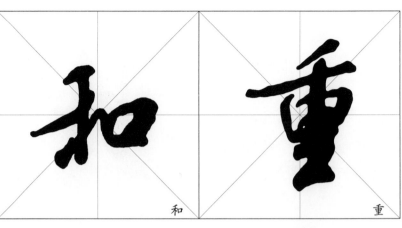

和　　　重

5. 带钩撇

中锋行笔至收笔处蓄势，带钩启出下一笔。此法注重收笔的变化。

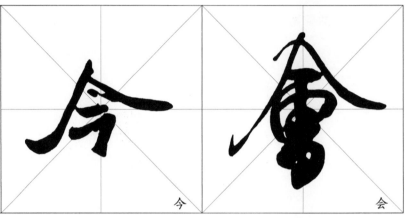

今　　　会

6. 曲头撇

逆锋或顺锋弯起，使得撇画的入笔有曲径通幽之妙。

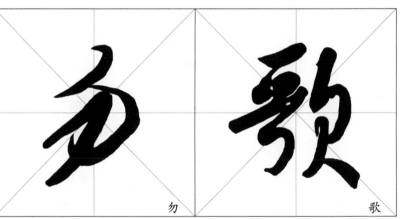

勿　　　歌

7. 复笔撇

撇的收笔带挑，挑画重复了撇画的某些部分。挑画是把撇画的左下之势顿住，借势翻笔向右上挑。

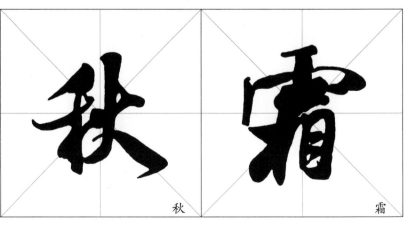

秋　　　霜

8. 一个字有数撇

注意或长短变化，或曲直变化，或向背变化，或疏密变化，或轻重变化，或起笔和收笔变化。

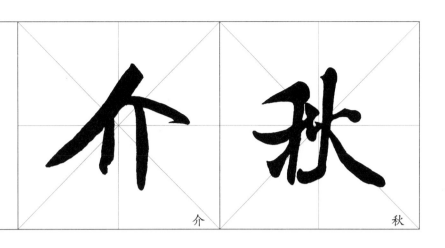

介

秋

四、捺的变化

1. 长捺

顺锋起笔，向右下行笔，边行边按，至捺脚顿笔，提笔调锋向右出锋收笔。捺通常为一字之主笔，势大力沉。

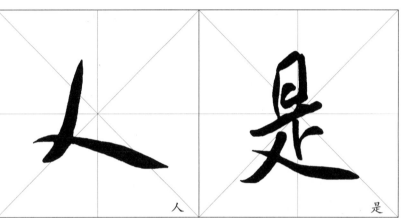

人

是

2. 平捺

顺锋或逆锋起笔，折锋向右下行笔，边行边按，至捺脚顿笔蓄势，调锋向右捺出，边提边出锋。整个笔画呈 S 形，像水波浪似的一波三折。

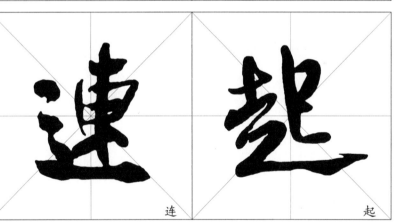

连

起

3. 反捺

顺锋起笔，边行边按，至尽处向右下顿笔，回锋向左上收笔。

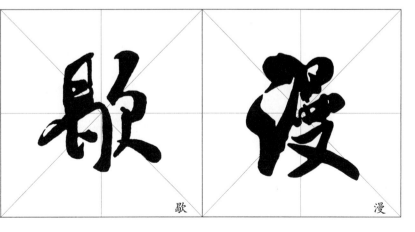

歇

漫

4. 带钩捺

行笔至捺的收笔处蓄势，带钩启出下一笔。

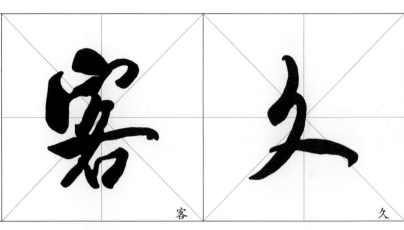

客　久

5. 一个字有数捺

要以其中一捺为主要笔画，其余的变为次要笔画。次要笔画改为反捺或长点。

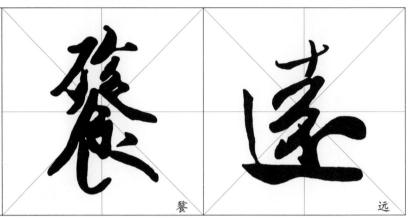

餮　远

五、点的变化

1. 直点

顺锋或逆锋起笔，向右平出，稍顿，折锋向下行笔，出锋收笔，以引带出下一笔。

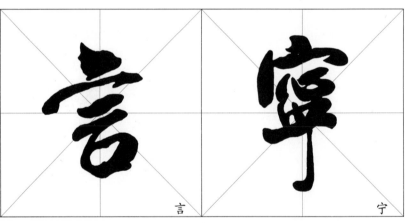

言　宁

2. 尖头左点

顺锋起笔，向左下行笔，顿笔蓄势，回锋向右上收笔。

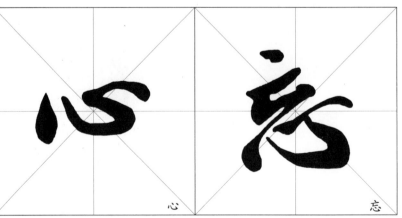

心　忘

3. 尖头右点

　　顺锋起笔，向右下行笔，顿笔，回锋收笔。

亭　　不

4. 挑点

　　逆锋起笔，折锋向右下按笔，调锋向右上挑出收笔，其形上尖下钝。

清　　姿

5. 平点

　　顺锋起笔，向右平出，稍顿，回锋收笔。

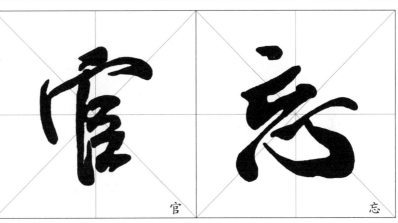

官　　忘

6. 承上启下点

　　承接上一笔的笔势顺锋入笔下按，中锋行笔，出锋收笔带出下一笔。

溪　　江

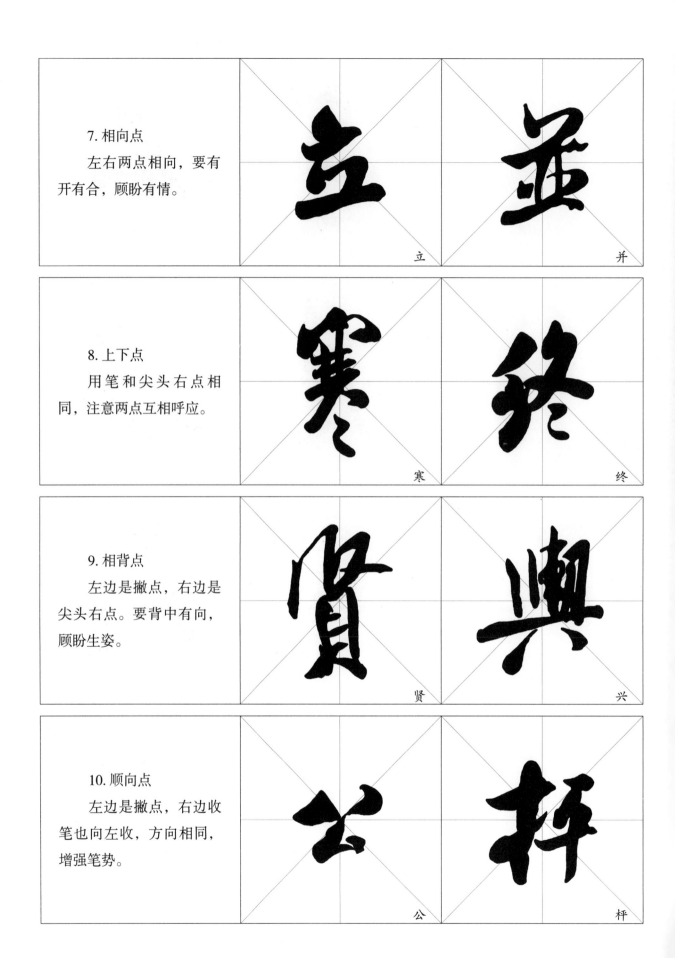

7. 相向点

　　左右两点相向，要有开有合，顾盼有情。

立

并

8. 上下点

　　用笔和尖头右点相同，注意两点互相呼应。

寒

终

9. 相背点

　　左边是撇点，右边是尖头右点。要背中有向，顾盼生姿。

贤

兴

10. 顺向点

　　左边是撇点，右边收笔也向左收，方向相同，增强笔势。

公

枰

11. 合三点

前两点向右，第三点向左，三点呈上开下合之势。三点之间或连或断，笔断意连。

爱　　浮

12. 两对点

左右相对，上下呼应。左边两点或合为一点。

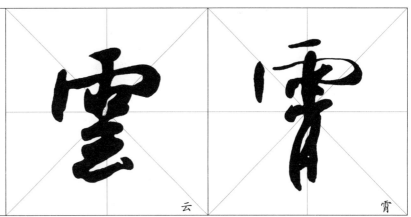

云　　霄

六、钩的变化

1. 横钩

顺锋或逆锋起笔，同横画的写法，至钩处提笔向右下作顿，稍驻蓄势，调锋向左下钩出。钩不宜太长。

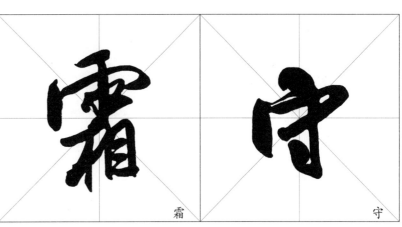

霜　　守

2. 竖钩

起笔同竖，中锋下行，至钩处作围，调锋蓄势向左上钩出。

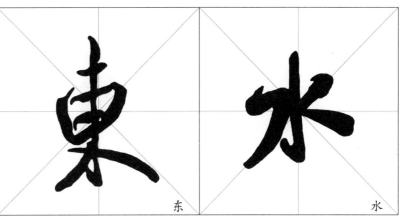

东　　水

3. 横折钩

起笔同横，至折处或圆转如篆，或方折如隶，调锋向下行，至钩处筑锋蓄势向左上钩出。

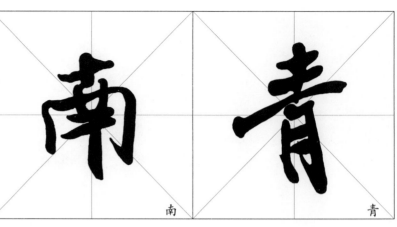

南　青

4. 斜钩

顺锋或逆锋起笔，调锋向右按笔，提笔转锋向右下中锋行笔，至钩处稍顿蓄势，调锋向上钩出。

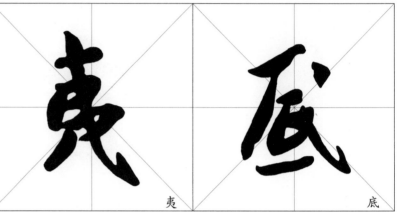

夷　底

5. 卧钩

顺锋起笔，向右下行笔，边行边按，略带弧势，至钩处稍驻蓄势向中心钩出。

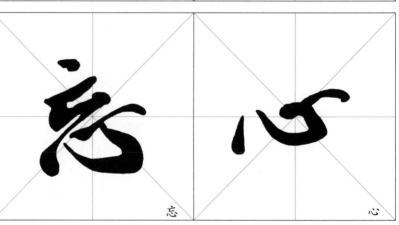

忘　心

6. 耳钩

逆锋或顺锋起笔，向右上行笔至折处，向右下顿笔，调整笔锋向左下行笔，边提边行，再转向右下行笔至折处，调锋向左钩出，或回锋收笔。

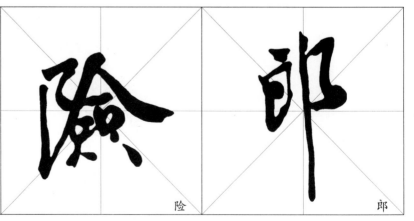

险　郎

7. 竖弯钩

藏锋或顺锋起笔，向下作竖，过拐弯处稍作弧势运笔，边按边行，至钩处蓄势，调锋向上钩出。

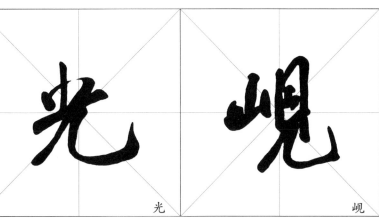

光

岘

8. 横折斜钩

起笔同横，至折处稍提顿笔，折锋向右下行笔，腰部凹进，呈弧势，至钩处稍驻蓄势向上钩出。

风

气

9. 横折弯钩

起笔同横，至折处稍顿，竖下端稍向左，过拐弯处略提笔，钩前按笔，向左上方出钩。

帆

九

10. 一个字有数钩

注意或主次的变化，或向背的变化，或长短的变化，或粗细的变化，或利钝的变化。

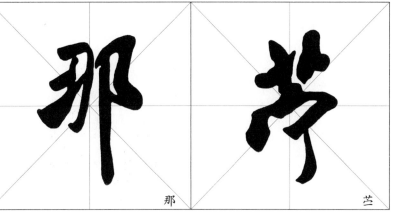

那

芒

七、挑的变化

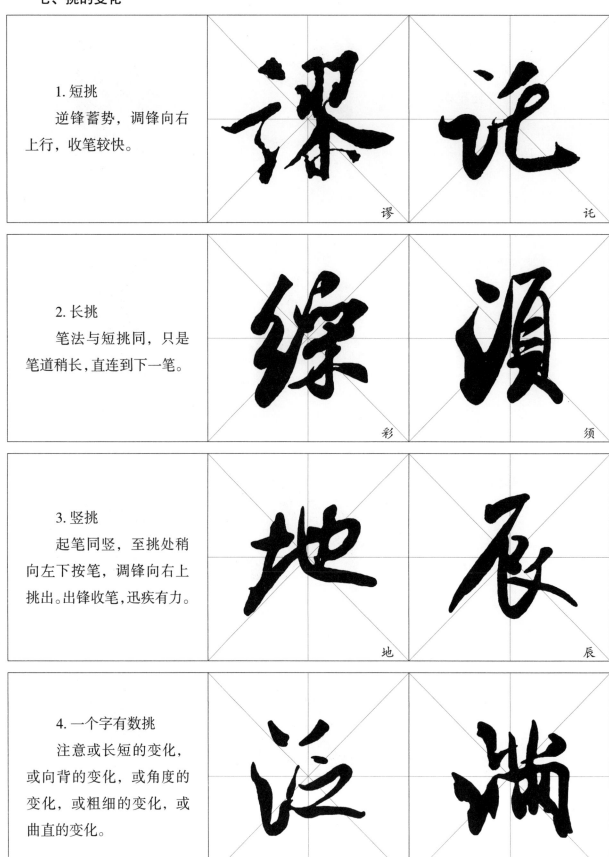

1. 短挑

逆锋蓄势，调锋向右上行，收笔较快。

谬

讹

2. 长挑

笔法与短挑同，只是笔道稍长，直连到下一笔。

彩

须

3. 竖挑

起笔同竖，至挑处稍向左下按笔，调锋向右上挑出。出锋收笔，迅疾有力。

地

辰

4. 一个字有数挑

注意或长短的变化，或向背的变化，或角度的变化，或粗细的变化，或曲直的变化。

泛

满

八、折的变化

1. 横折

逆锋或顺锋起笔，至折处稍驻，顿笔，调锋向下中锋行笔。

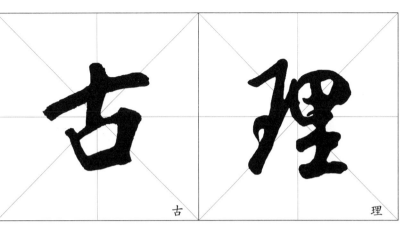

古　理

2. 竖折

起笔同竖，至折处稍向左下按笔，提笔调锋向右中锋行笔。

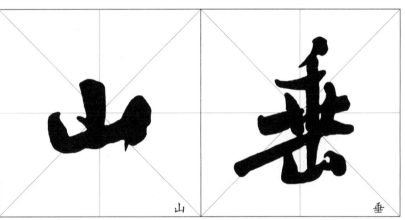

山　垂

3. 撇点

逆锋起笔，顿笔调锋向左下边行边提，至折处边按边向右下行笔，回锋收笔。过转折处宜轻，收笔时较重。

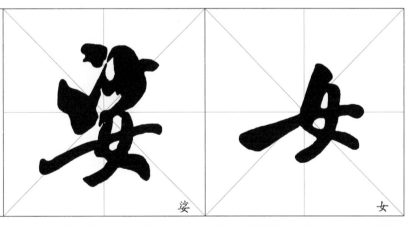

娑　女

4. 撇折

起笔同撇，至折处按笔向右平挑而出。撇与折的夹角较小。

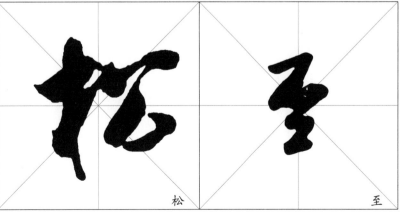

松　至

5. 横撇

横画起笔同挑，至折处稍驻蓄势，调锋向左下撇出。挑与撇转换之处或连或断，笔断意连。

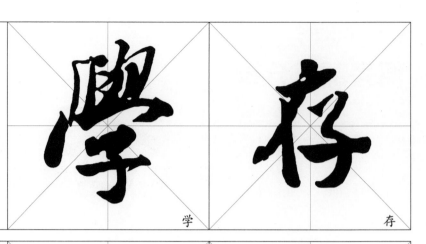

学　　　　　　　　存

6. 一个字有数折

要注意或方圆的变化，或大小的变化，或角度的变化。

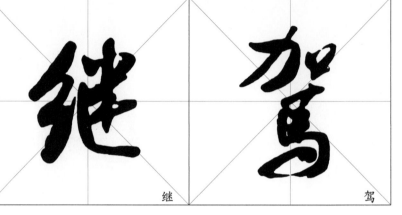

继　　　　　　　　驾

偏旁部首分析

第一节 左偏旁的变化

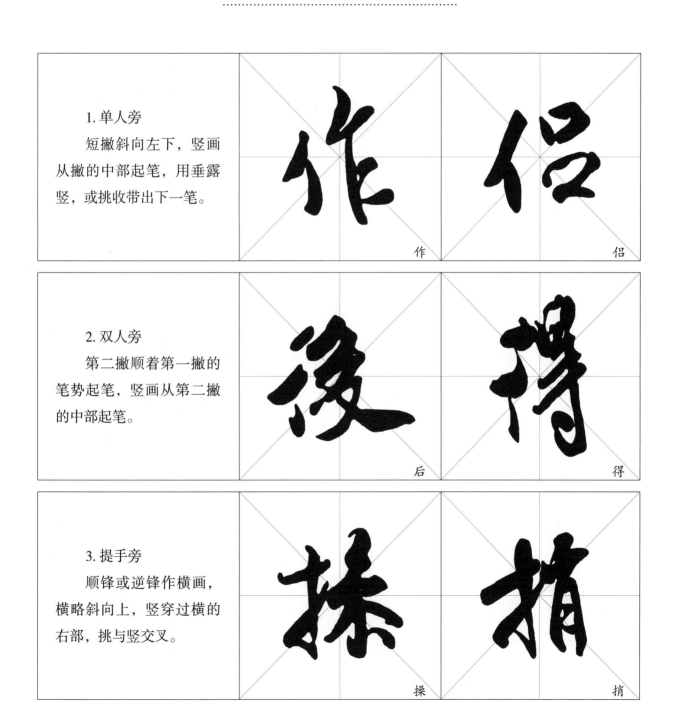

1. 单人旁

短撇斜向左下，竖画从撇的中部起笔，用垂露竖，或挑收带出下一笔。

作　侣

2. 双人旁

第二撇顺着第一撇的笔势起笔，竖画从第二撇的中部起笔。

后　得

3. 提手旁

顺锋或逆锋作横画，横略斜向上，竖穿过横的右部，挑与竖交叉。

操　捎

4. 竖心旁

左点在竖的中部，右点相对靠上，两点相互呼应，竖画用垂露竖或右挑带出下一笔。

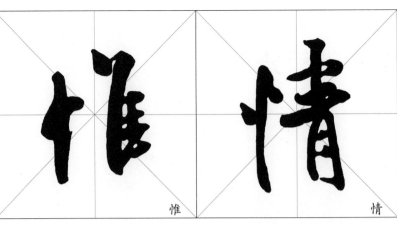

惟　　　情

5. 左耳旁

横画起笔后略上斜，折角上昂，钩稍短，钩向竖画的中上部。

阳　　　堕

6. 女字旁

第一笔撇点拉直作一短竖，斜向右下，第二笔起点较高，第三笔作挑画状向右上行带出下一笔。

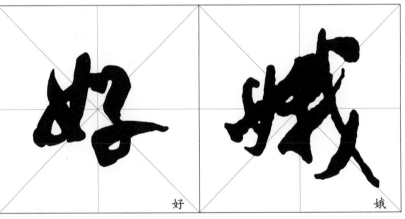

好　　　娥

7. 三点水

三点成一弧形，上两点较小，下点较大。下点上挑引带出下一笔。

清　　　深

8. 木字旁

横画略斜，竖穿过横画右部，撇用复笔，点的用笔由撇带出而省掉，启出下笔。

相

杜

9. 绞丝旁

起笔或藏锋或露锋，两撇平行，两折不平行，挑画可稍长。

绛

缩

10. 方字旁

点在横画右上方，横画稍斜，横折变圆转，一笔带过。

旖

旋

11. 禾字旁

首撇宜平且较重，竖穿过横画的右部，撇用复笔，点的用笔由撇带出而省掉，启出下一笔。

秋

秋

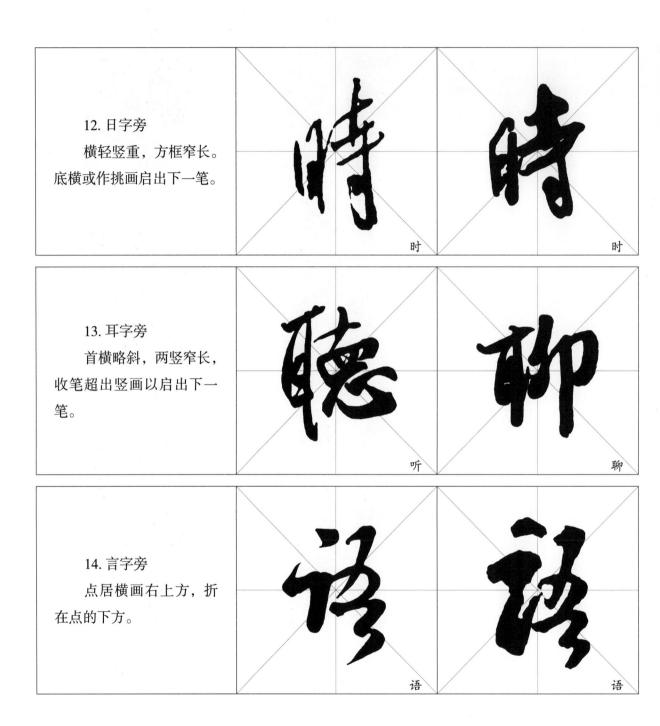

12. 日字旁

横轻竖重，方框窄长。底横或作挑画启出下一笔。

时

时

13. 耳字旁

首横略斜，两竖窄长，收笔超出竖画以启出下一笔。

听

聊

14. 言字旁

点居横画右上方，折在点的下方。

语

语

第二节　右偏旁的变化

1. 立刀旁

短竖居中上，或改作点，右边竖钩改作一竖不出钩。

利

列

2. 反文旁

上撇斜向左下，较短，下撇从横画的中部偏左起笔，中间是弧弯之势，撇脚与捺脚齐平呼应。横撇捺三笔或借草书写法连为一笔。

效

政

3. 斤字旁

首撇平而短，竖撇稍长，横画从竖撇中上部起笔，竖画从横画偏右处起笔，或借用草书笔法连作一带而下。

断

新

4. 欠字旁

首撇斜而重，横钩较短小，竖撇稍轻，最后一笔可用捺，也可用反捺，撇、捺两脚相呼应。

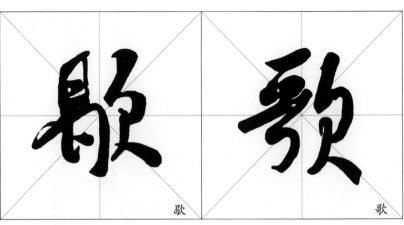

歇　歌

5. 隹字旁

短撇承上一笔顺锋起笔，带出长左突竖，四横距离均等。

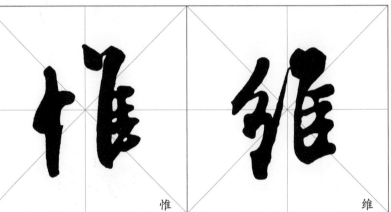

惟　维

6. 戈字旁

横画斜度较大，斜钩向右下伸长，撇补下空，点补上空。

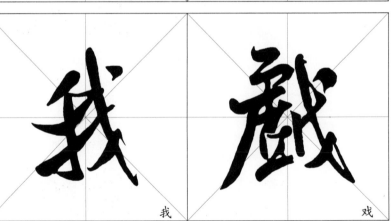

我　戏

7. 见字旁

方框窄长，横画不等距，撇和竖弯钩平底。

岘　岘

8. 三撇旁

三撇走向有异，或断或连均，应气势连贯。

形

影

9. 月字旁

竖撇或收缩或下部向左伸展与字的左部呼应，注意下部留空。

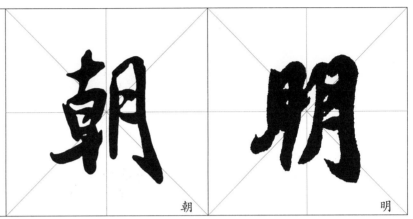

朝

明

第三节　字头的变化

1. 人字头

撇斜度较大，撇脚低捺脚高，造成欹侧之险势，左伸右展，左撇回锋钩带出下一捺。

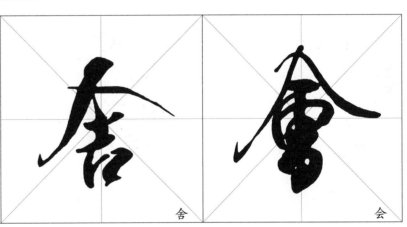

舍

会

2. 宝盖头

首点居正中，左点稍长，斜向左下，造成欹斜之势，钩与下一笔呼应。

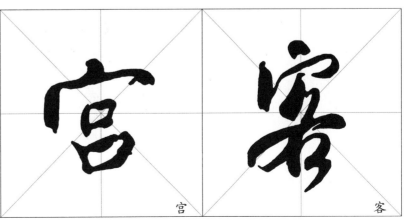

宫

客

3. 日字头

字形稍窄，两竖或收腰或平行，字框内短横改作短竖，带出下一笔。

4. 草字头

改作两点一横，笔画或连或断，笔断意连。

5. 春字头

横画略斜，三横左伸，第三横不要太长，让撇捺伸长做主笔，撇捺左右伸展，相互呼应。若第三横长则撇画适当收缩。

6. 小字头

短竖居中，左点低而右点高，互相呼应。

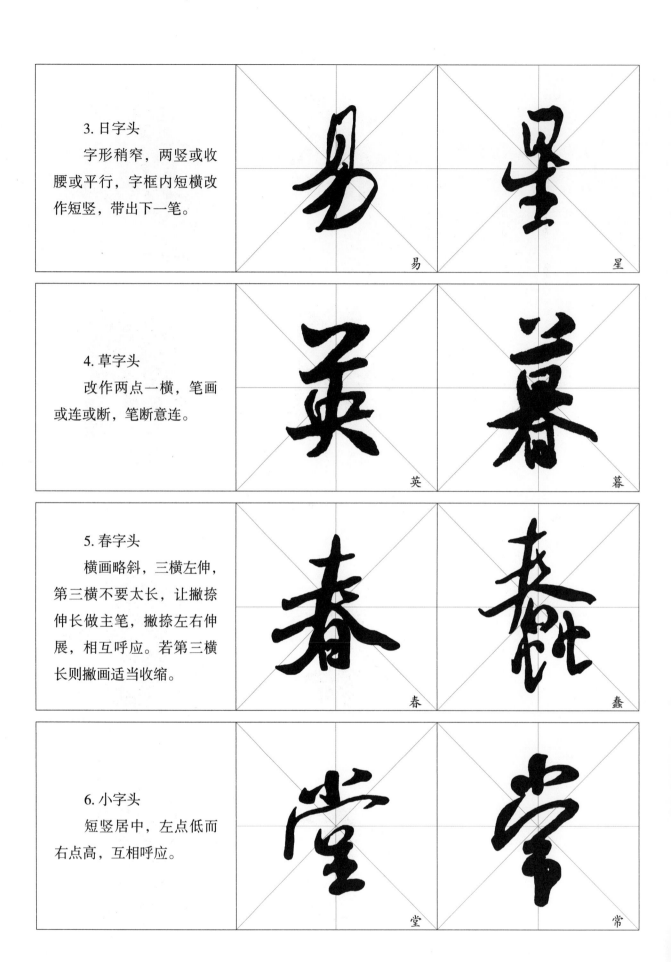

易　星

英　暮

春　蠢

堂　常

第四节　字底的变化

1. 八字底

撇点从左竖下部挺起，右点从右竖下部起笔，左右呼应，两脚要撑起上面的笔画。

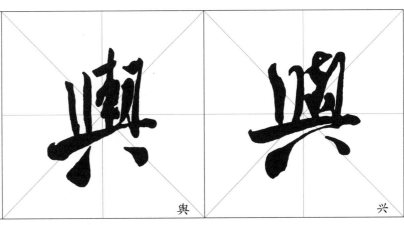

舆

兴

2. 四点底

四点同线，上齐下不齐，中间小，两边大，前呼后应。

点

党

3. 土字底

"土"部底横较短，不超出上部笔画，使字的重心升高，增加了欹侧之险势。

墨

堕

4. 心字底

左点顺锋起笔，卧钩钩向中心，挑点与右点互相呼应。

虑

葱

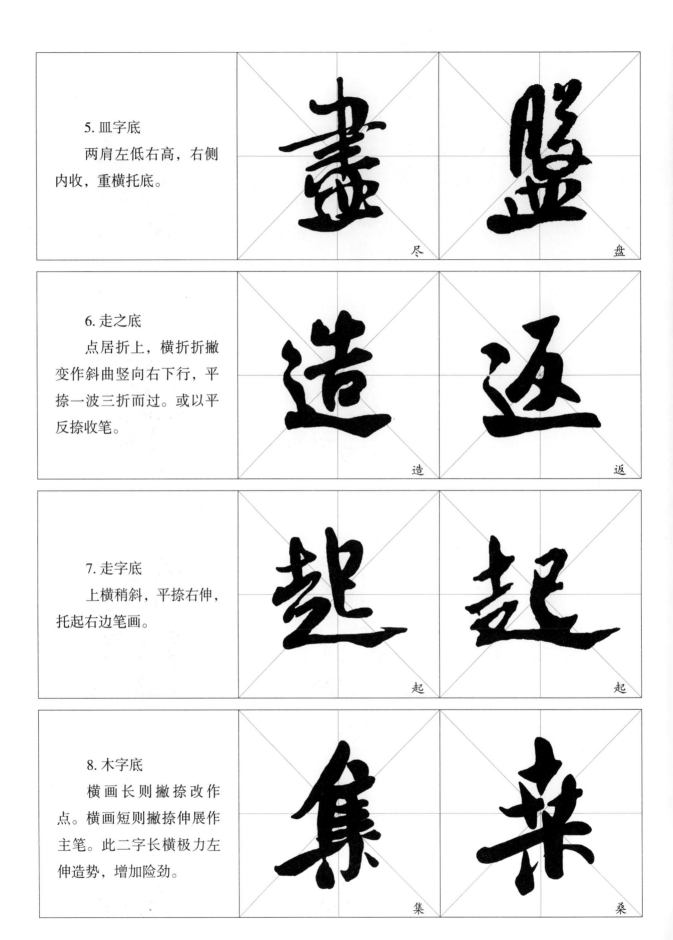

5. 皿字底
　　两肩左低右高，右侧内收，重横托底。

尽　盘

6. 走之底
　　点居折上，横折折撇变作斜曲竖向右下行，平捺一波三折而过。或以平反捺收笔。

造　返

7. 走字底
　　上横稍斜，平捺右伸，托起右边笔画。

起　起

8. 木字底
　　横画长则撇捺改作点。横画短则撇捺伸展作主笔。此二字长横极力左伸造势，增加险劲。

集　桑

第五节　字框的变化

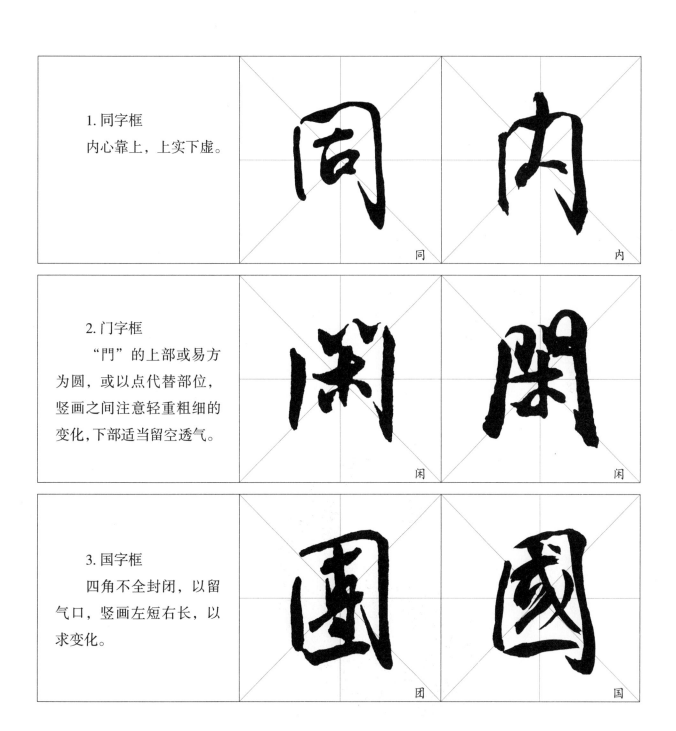

1.同字框
　内心靠上，上实下虚。

同　内

2.门字框
　"門"的上部或易方为圆，或以点代替部位，竖画之间注意轻重粗细的变化，下部适当留空透气。

闲　闲

3.国字框
　四角不全封闭，以留气口，竖画左短右长，以求变化。

团　国

结构分析

第一节　行书结构法则

　　方块汉字从结构上可分为独体字和合体字两大类；从笔画多少来看，少则一画，多则三十几画；从形状来看，几乎所有的几何图形都有。不论是独体字，还是合体字，不管形状怎么样，笔画多少，结构繁简，一个字的各组成部分，都得容纳在同一方格内，因此，就有如何结构的问题。

　　历代的书法家对结构的研究做了许多努力，如欧阳询三十六法、李淳八十四法、黄自元九十二法。这些研究有合理可取之处，如黄自元九十二法的前面八十二种结构法可取，但他的第八十三法到第九十二法就不可取了。比如第九十法讲单人旁"单人旁字准此"，即单人旁的字照这样子写，其他也都用"准此"来搪塞，他是讲不出所以然来了。这些结构法还有一个明显的缺陷，那就是"只见树木，不见森林"，没能从根本上、从整体上去讲明汉字结构的关系。

　　要讲清楚根本关系，我们可以借鉴中华文化的经典著作《易经》和"太极图"来帮助理解。

　　《易经》说："太极生两仪，两仪生四象，四象生八卦。"《易经》的核

心是运用一分为二、对立统一的宇宙观和辩证法来揭示宇宙间事物发展和变化的自然规律。它的内容非常丰富，对中国文化和世界科学有着重大而深远的影响。例如中医把人看作一个"太极"、一个整体，这个"太极"的两仪、阴阳要平衡，不平衡人就会生病。

回到书法上，我们把这个图看作一个字的整体，一个空间、一个方块，两仪就是黑与白、柔与刚、方与圆、逆和顺、藏和露、曲和直、粗和细……总而言之，即矛与盾。中间的 S 形线表明阴阳可以变化，并且这种变化不是突变而是渐进的。"四象"即东南西北四个方位；"八卦"即"四象"再加上东南、西南、东北和西北四个方位成为八个方位，把这八个方位按不同的方法连起来，就有了田字格、米字格、九宫格，传统的练字方法不就是从这里来的吗？

在这个空间里，即在这个方格里写上笔画，这是黑，即是阴；没有写上笔画的地方，就是白，即是阳。根据太极图整体平衡的原理，黑白之间一定要疏密得当，和谐均衡，即每个字不管笔画多少、结构繁简，都容纳在同一方块之中，看上去没有过疏或过密的感觉。绘画上也有"知白守黑，计白当黑"的说法，其实这也是汉字结构的总原则。把握了这个原则，你就掌握了汉字结构和章法的真谛，你讲多少法就多少法，只要不违背这个原则就可以了。如果不把握这个原则，讲九十二法讲不清，再讲九万二十法也讲不清。为了记忆方便，我们可把它叫作"太极书法"。

根据"太极书法"原则，我们归纳出行书结构的三个法则。

一、整体大于局部

行书结构可采用部分与整体、中轴与板块相结合的办法来分析，行书的笔画不是独立的，它离不开字，字离不开整个行列，行列离不开整幅。有的字单独看不和谐，放在整幅字中看就和谐了。如"气、兴、深、夷、险"五字单独来看不太和谐，但从整幅作品上看却十分和谐。所以，一个字是一个小的太极，一行字是一个中等的太极，一幅字则是一个大的太极，写行书要有一个大的太极的观念，即整体的观念。

以"气、兴、深、夷、险"五字为例。前两字由左下往右上斜，第三字中间大开放，第四字收紧又向右下探，第五字略向左下斜，但斜度没有前三字大，终于"复归平正"。五个字都在中轴线上摆动，大胆造险，又能化险为夷。

二、匀称均衡，重心平稳

匀称均衡、重心平稳是所有书体都要遵守的原则。平稳均衡有两种形式，一种是静态的，如人双脚正直站立，重心就在两脚之间；又如静止的汽车，重心在四个轮子的中心交点上，显得很平稳。另一种是动态的，如人行走或跑步，又如人骑在自行车上，重心不断移动来保持运动状态的平衡。行书属于动态平衡，它于动中取静，将笔画巧妙布置，于平稳中显姿致。

唱

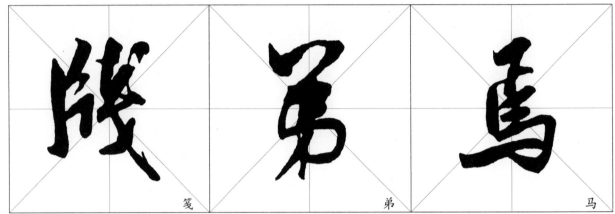

笺　　弟　　马

三、参差错落，变化多姿

行书结构可分为平正和险绝两种格调。平正主要指匀称均衡，重心平稳，但一味的平正，没有变化，就会显得死板而乏味；一味的险绝，而不注意均衡平稳，就会给人装腔作势的感觉。唐孙过庭说学习书法有三种境界：平正—险绝—复归平正。险绝的形成主要是通过参差错落、变化多姿来实现。"复归平正"的"平正"是经过了险绝之后的"平正"，是化险为夷、平中见奇的"平正"。

参差错落、变化多姿是构成险绝的方法，其目的是打破字形原有的均衡与稳定，而造成新的均衡与稳定，这样做能形成很强的动感和新奇的视觉效果。

和　左边伸长横画，以增其险；加大斜度，以增其动。上疏下密，增强对比。"口"的底横左低右高，使字复归平正，取得新的平衡。

贤　上大下小，上部分左疏右密，可见其险；"又"部的长点平伸，化动为静；"贝"字上靠，两竖左重右轻，两脚欹侧，整字平中见奇。

英　两横左低右高，既动且静，竖撇尽力向上挺起，与上边笔画呼应，末笔一点取得平衡，造成有惊无险的效果。

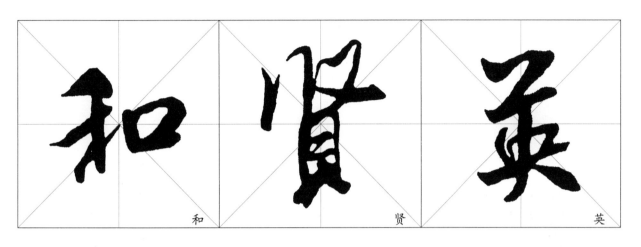

和　　贤　　英

彩　异体字"綵"，左边笔画少，则用重笔；右边笔画多，则用轻笔。左右连，右上断，在对比中求得新的平衡。

载　横画上斜的斜度较大，动感较强，下部三个支点，左右低而中间高，故不怕竖画的斜势，特别是右上点重压，使字又复归平正。

岁　以"山"的中竖为重心线，以点画的参差错落，长短、轻重变化取得平衡。

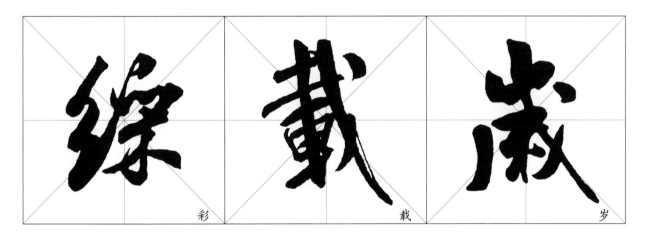

彩　　载　　岁

练习下列例字，注意辨析其处理字形的方法。

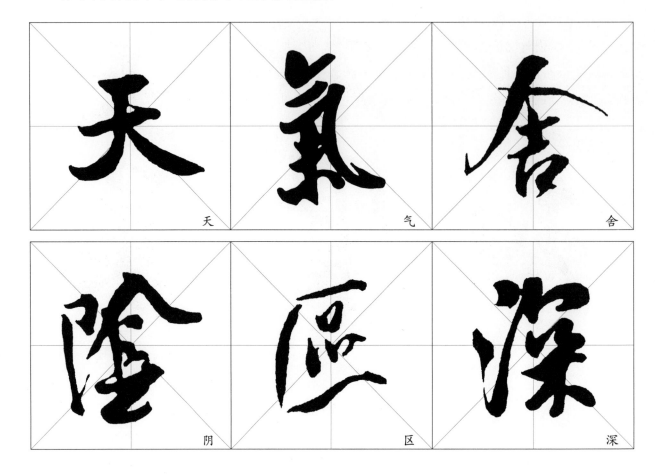

天　气　舍　阴　区　深

第二节　字形与字势

　　汉字主要由点、横、竖、撇、捺、挑、钩、折等构成。这些笔画有主次之分，主要笔画在结构中犹如房屋的梁柱，决定着整个结构的大形、重心和动势，一般由长的笔画构成，如横、竖、撇、捺；次要笔画犹如门、窗、瓦等，起到完善房屋即加强字形、动势和重心的作用，一般由短的点画构成，如点、挑、钩等。例如"姿"字以长横作主笔，"研"字以两竖作主笔，"天"字以撇、捺作主笔，"武"字以斜钩作主笔。主笔也可以变化，如"千"字以长横作主笔取横势，竖则缩短；"大"字以横画作主笔，撇、捺则缩短。

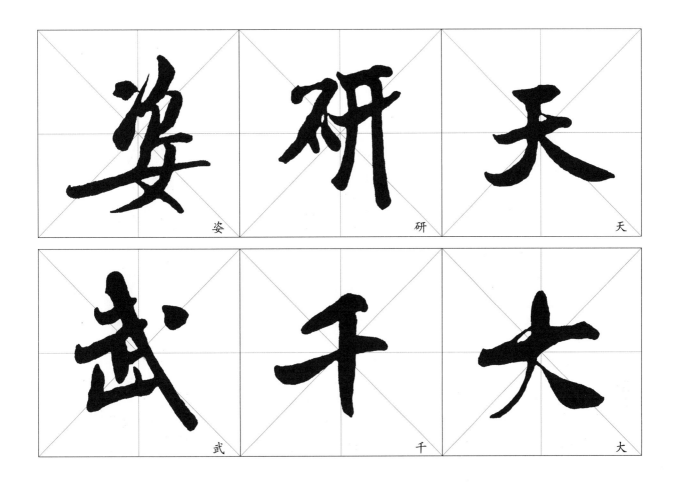

汉字的字形总体是四方形，但是经过书写时的艺术加工，出现了各种各样的图形，我们把外部点画连线而成的形状称为外形，把字内密集中心或单独形体叫作内形。内形可以是一个，也可以是多个。

例 字	外形示范	内形示范
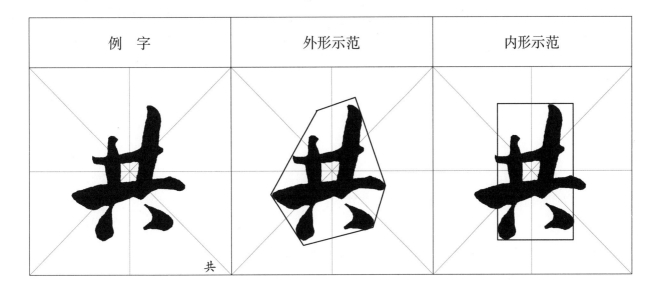		

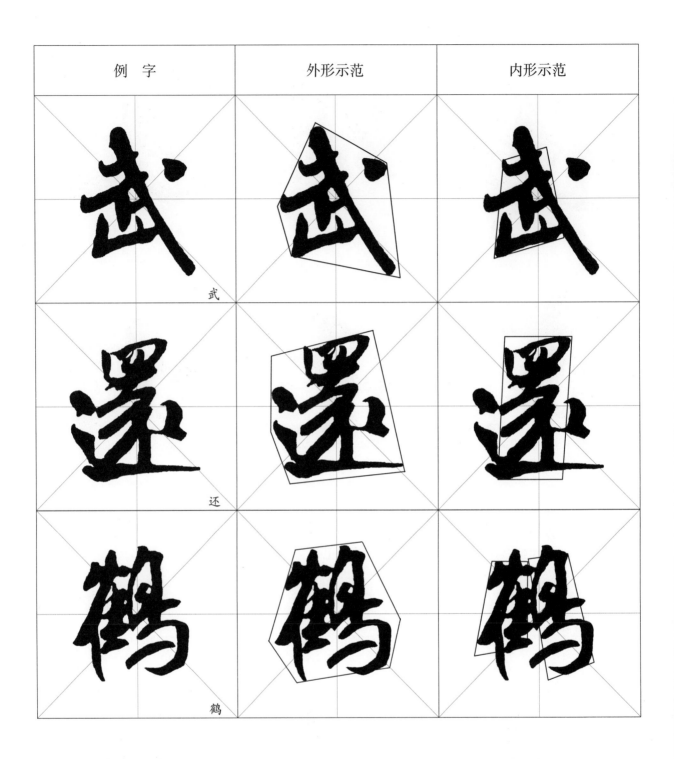

例　字	外形示范	内形示范
武		
还		
鹤		

　　字势可分为两种，一种是笔势，是通过点画、形状所暗示出的一种承上启下的发展趋势，它会影响点画的走向、连接位置和次序；另一种是形势，即字的外形，扁平的是横势，长形的是纵势，横竖相当则为方势。行书结构与用笔有着十分密切的关系。例如"上"字，把横画写得长于竖画，整个字呈横势，把竖画写得比横画长，则整字呈纵势。其他的字莫不如此。

　　同时，字势也和用墨有很大的关系，墨多则重，墨少则轻，墨浓则重，墨淡则轻。

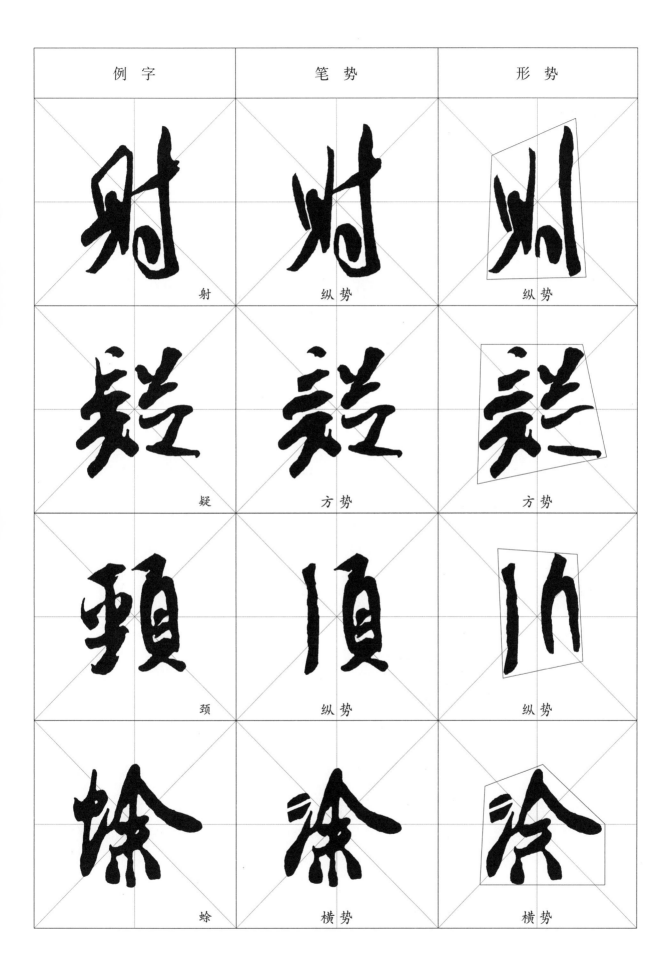

例　字	笔　势	形　势
射	纵势	纵势
疑	方势	方势
颈	纵势	纵势
蜍	横势	横势

43

第 6 章

造字练习

　　每一个碑帖都不可能涵盖所有的汉字，凡临习碑帖，都有入帖和出帖的问题。入帖是指通过对某一家某一帖的临习，对其笔法、字法和章法都有比较深入的理解和把握，对其形质和神韵都能比较准确地领会，也就是说临习得很像了。如果说我们能用前面几章所学的知识和技法把原帖临习得很像了，不仅形似还有点神似了，那就算基本入帖了。出帖则是在入帖的基础上，将所学的知识和技法融会贯通，消化吸收，为我所用，这时候字的形态可能不是很像原帖，但是内在方面仍和原帖有着实际上的师承和亲缘关系，也就是遗貌取神——出帖了。对初学者来说，临习某家或某帖，要先入帖，然后才能谈出帖。入帖和出帖都需要一个过程，有时要反复交叉进行，才能既入得去又出得来。入帖是为了积累，出帖是为了创作。临帖只是量的积累，创作才是质的飞跃。如果说只靠前面几章所学的点画笔法、偏旁部首、间架结构来写，碰到原帖上没有的字仍然感到困惑，难以下笔，那么我们可以通过集字来"造"出所需的新字。

　　集字是从临帖到创作之间的一座桥梁。集字是指根据所要书写的内容，有目的地收集某家或某帖的字，对于在原帖中无法集选的字，可以根据相关的用笔特点、偏旁部首、结构规则和相同风格进行组合整理，可运用加法增加一些笔画和部件，或者是运用减法减少一些笔画和部件，或者综合运用加减法后移位合并，使之既有原帖字的韵味，又是原帖上没有的字，这样"造"出我们所需要的新字，以便我们在进行创作的时候使用，这就是所谓的"造字练习法"。

　　下面我们根据原帖来做一些积累。

第一节 基本笔画加减法

一、基本笔画加法

秋+古——舌 用"秋"字首撇加上"古"字，得到"舌"字。

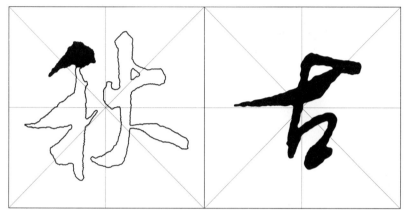

上+端——止 用"上"字加上"端"字末竖，得到"止"字。

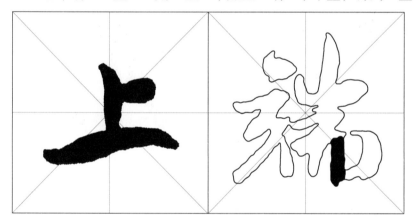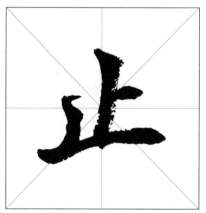

上——土 "上"字上横左伸，得到"土"字。

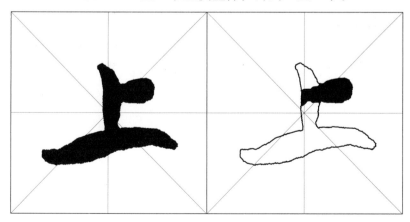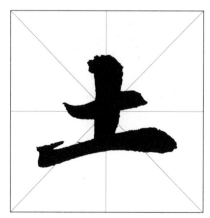

上——士　　"上"字上横往左右伸长，得到"士"字。

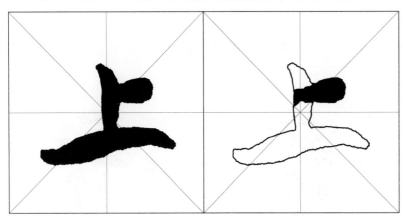

九＋冲——丸　　用"九"字加上"冲"字首点，得到"丸"字。

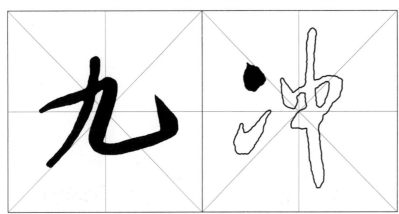

今＋冲——令　　用"今"字加上"冲"字的首点，得到"令"字。

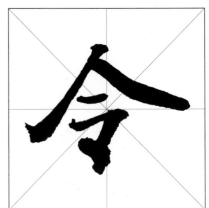

千＋林——壬　　用"千"字加上"林"字的首横，得到"壬"字。

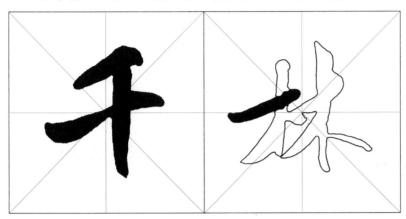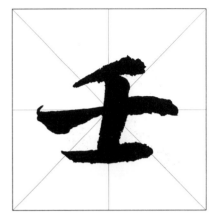

不＋千——丕　　用"不"字加上"千"字的长横，得到"丕"字。

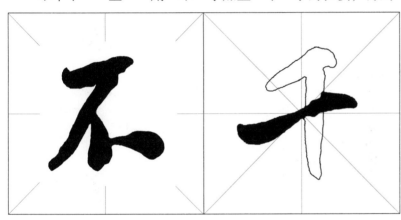

一＋林——二　　用"一"字加上"林"字的首横，得到"二"字。

石——右　　"石"字撇出头即为"右"字。

 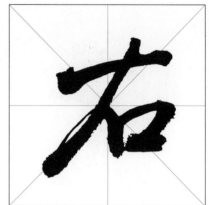

三+怜——丰　　用"三"字加上"怜"字的竖画，得到"丰"字。

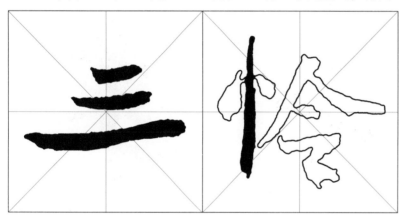 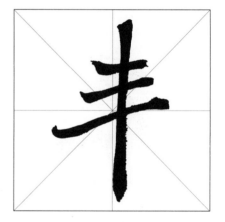

元——无　　"元"字撇出头即为"无"字。

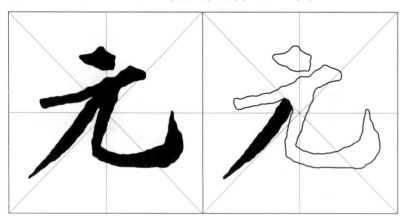

日+相——旦　　用"日"字加上"相"字的首横，得到"旦"字。

日+怜——甲　　用"日"字加上"怜"字的竖画，得到"甲"字。

日+竿——申　　用"日"字加上"竿"字的竖画，得到"申"字。

天——夫　　"天"字撇出头即为"夫"字。

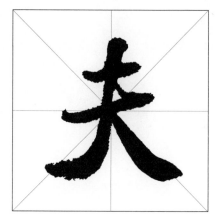

水+情——冰　　用"水"字加上"情"字的左点，得到"冰（氷）"字。

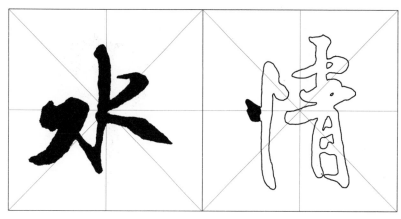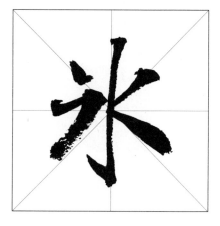

戊+官——戍　　用"戊"字加上"官"字的上点，得到"戍"字。

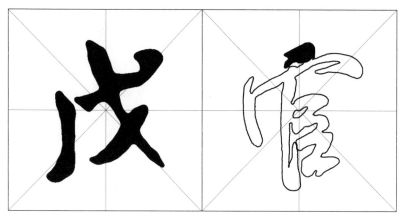

口+聊——中　　用"口"字加上"聊"字的末竖，得到"中"字。

日+俳——田　　用"日"字加上"俳"字右部左竖，得到"田"字。

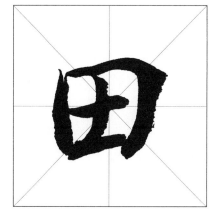

仕+种——任　　用"仕"字加上"种"字的首撇，得到"任"字。

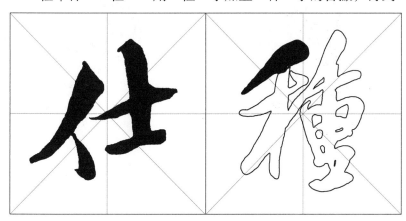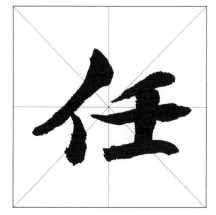

二、基本笔画减法

方——万
"方"字去上点得
"万"字。

同——司
"同"字去左竖得
"司"字。

焉——马
"焉"字删减整理得
"马"字。

第二节　偏旁部首移位合并法

作＋古——估　　将"作"字左旁移到"古"字左边，得到"估"字。

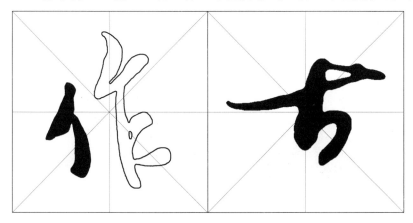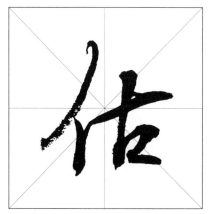

仙＋寻——付　　将"仙"字左旁与"寻"字的"寸"部合并，得到"付"字。

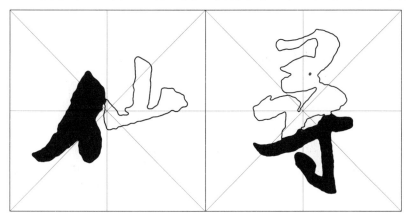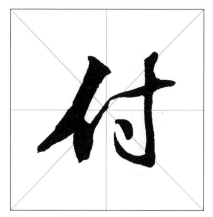

偏＋祐——佑　　将"偏"字左旁与"祐"字的"右"部合并，得到"佑"字。

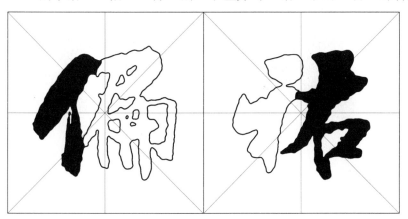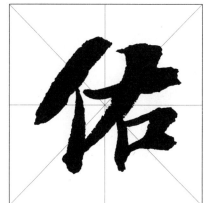

传＋秋——伙　　将"传"字左旁与"秋"字的"火"部合并，得到"伙"字。

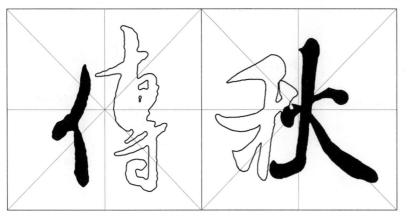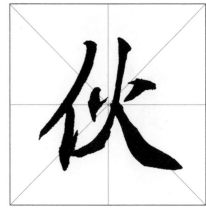

漫＋可——河　　将"漫"字左旁移到"可"字左边，得到"河"字。

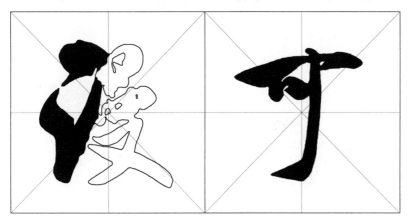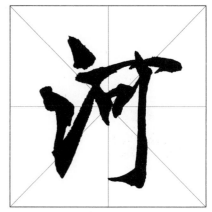

洒＋少——沙　　将"洒"字左旁移到"少"字左边，得到"沙"字。

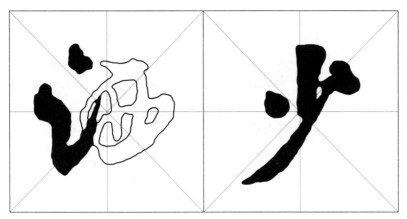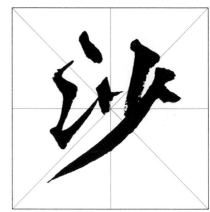

波+竿——汗　　将"波"字左旁与"竿"字的"干"部合并，得到"汗"字。

淫+相——湘　　将"淫"字左旁移到"相"字左边，得到"湘"字。

后（後）+蜍——徐　　将"后"字左旁与"蜍"字的"余"部合并，得到"徐"字。

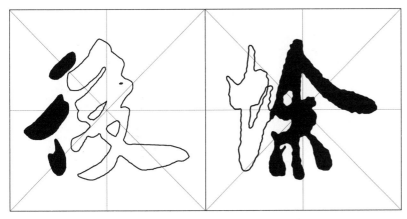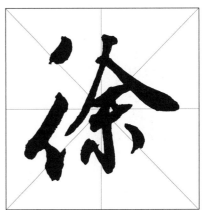

后（後）＋时（時）——待　　将"后"字左旁与"时"字的"寺"部合并，得到"待"字。

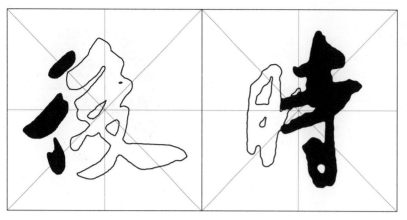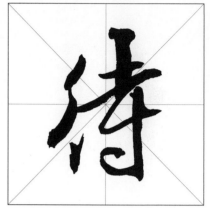

行＋佳——街　　将"行"字与"佳"字的"圭"部合并，得到"街"字。

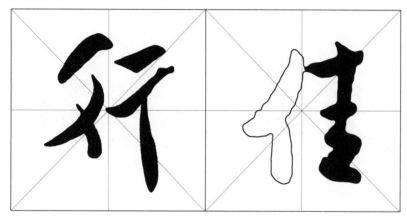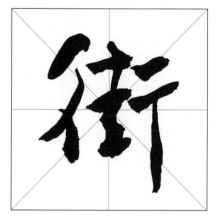

境＋惟——堆　　将"境"字左旁与"惟"字的"佳"部合并，得到"堆"字。

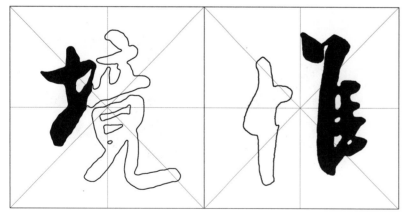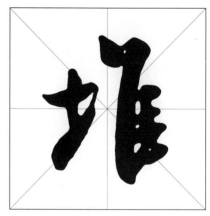

彩（綵）+路——络　　将"彩"字左旁与"路"字的"各"部合并，得到"络"字。

彩（綵）+江——红　　将"彩"字左旁与"江"字的"工"部合并，得到"红"字。

绛+拾——给　　将"绛"字左旁与"拾"字的"合"部合并，得到"给"字。

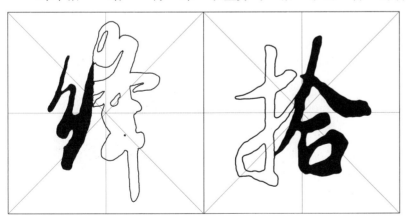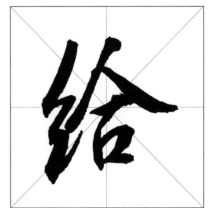

继＋色——绝　　将"继"字左旁移到"色"字左边，得到"绝"字。

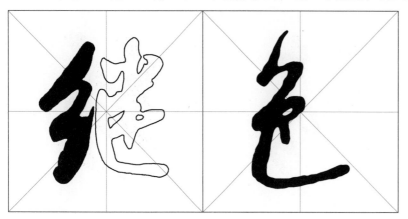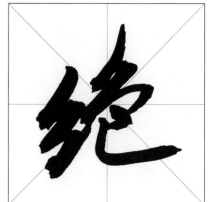

吐＋共——哄　　将"吐"字左旁移到"共"字左边，得到"哄"字。

哦＋出——咄　　将"哦"字左旁移到"出"字左边，得到"咄"字。

吟＋初——叨　　将"吟"字左旁与"初"字的"刀"部合并，得到"叨"字。

唱＋分——吩　　将"唱"字左旁移到"分"字左边，得到"吩"字。

杜＋流——梳　　将"杜"字左旁与"流"字的"㐬"部合并，得到"梳"字。

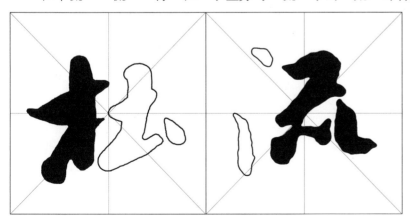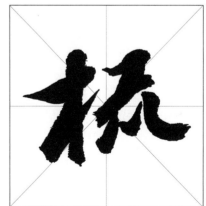

松＋客——格　　将"松"字左旁与"客"字的"各"部合并，得到"格"字。

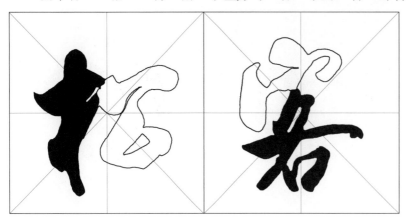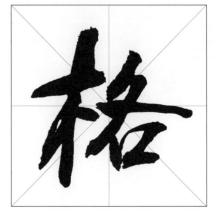

枝＋风——枫　　将"枝"字左旁移到"风"字左边，得到"枫"字。

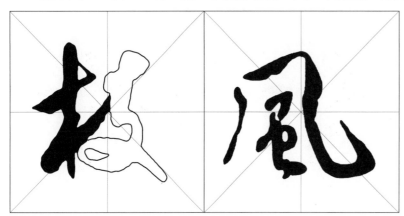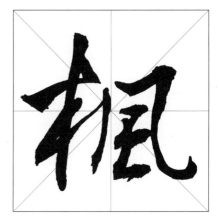

林＋形——彬　　将"林"字与"形"字的"彡"部合并，得到"彬"字。

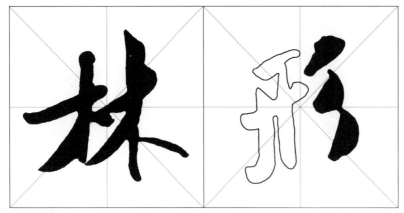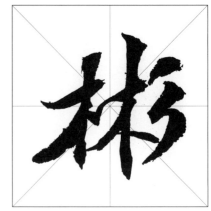

种＋松——私　　将"种"字左旁与"松"字"厶"部合并，得到"私"字。

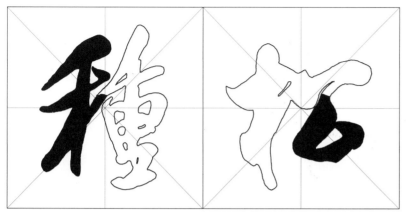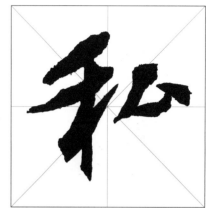

和＋维——稚　　将"和"字左旁与"维"字的"隹"部合并，得到"稚"字。

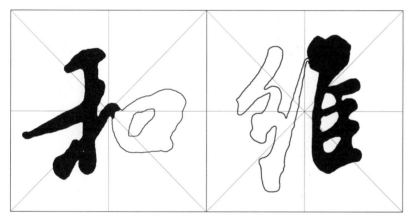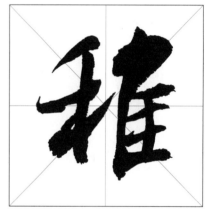

穗＋多——移　　将"穗"字左旁移到"多"字左边，得到"移"字。

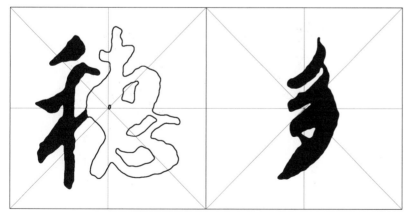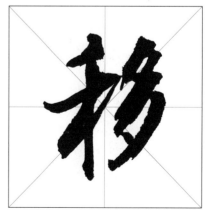

秋＋平——秤　　将"秋"字左旁移到"平"字左边，得到"秤"字。

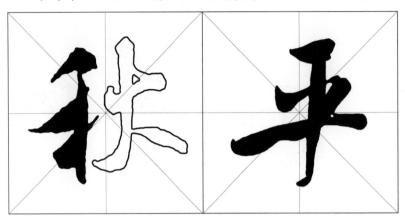

神＋那——祁　　将"神"字左旁与"那"字的"阝"部合并，得到"祁"字。

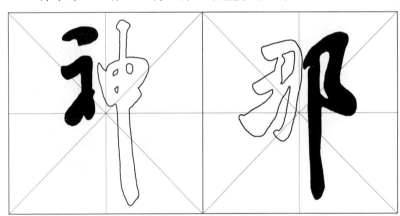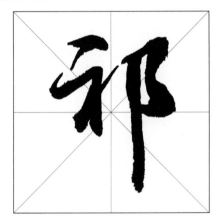

有＋郎——郁　　将"有"字与"郎"字的"阝"部合并，得到"郁"字。

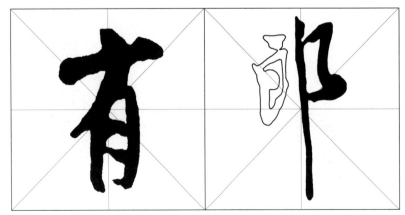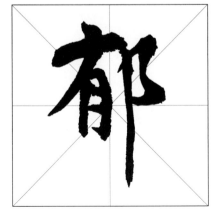

效＋郎——郊　　将"效"字左旁与"郎"字的"阝"部合并，得到"郊"字。

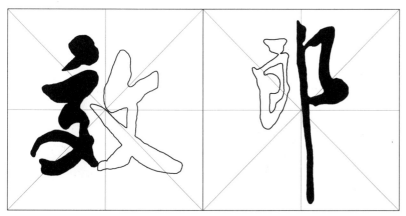
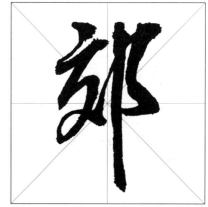

研＋郡——邢　　将"研"字右旁与"郡"字的"阝"部合并，得到"邢"字。

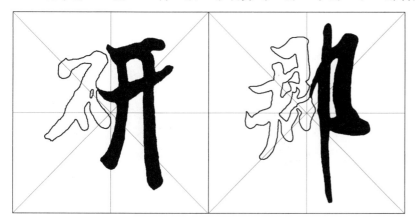
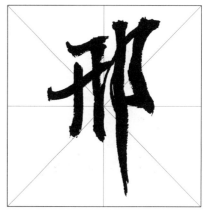

松＋须——颂　　将"松"字右旁与"须"字的"页"部合并，得到"颂"字。

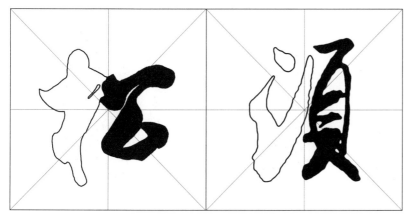
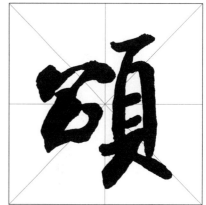

石+类（類）——硕　　将"石"字与"类"字的"页"部合并，得到"硕"字。

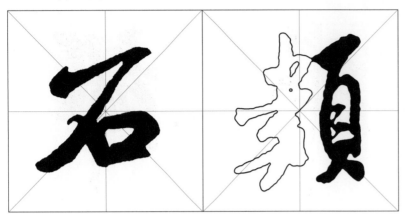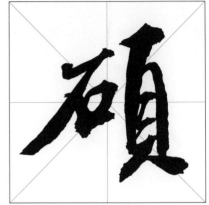

是+颈——题　　将"是"字与"颈"字的"页"部合并，得到"题"字。

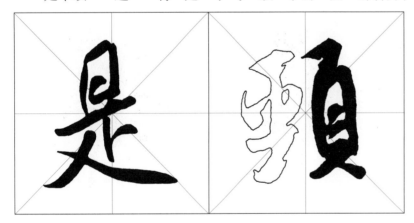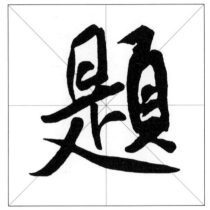

新+颈——颀　　将"新"字的"斤"部与"颈"字的"页"部合并，得到"颀"字。

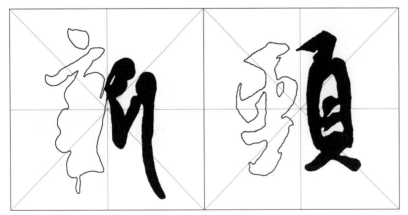

区＋鹤——鸥　　将"区"字与"鹤"字的"鸟"部合并，得到"鸥"字。

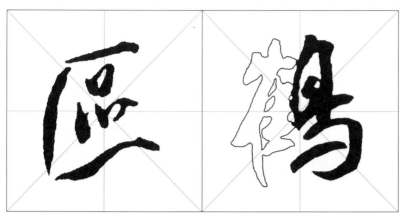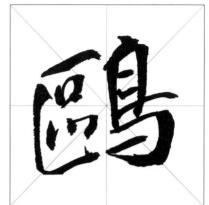

丸＋鹤——鸠　　将"丸"字的"九"部与"鹤"字的"鸟"部合并，得到"鸠"字。

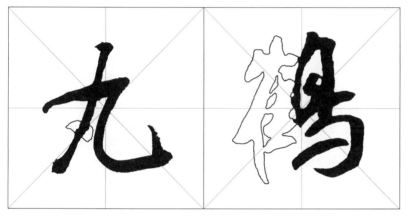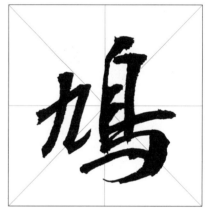

保＋鸥——鸣　　将"保"字的"口"部与"鸥"字的"鸟"部合并，得到"鸣"字。

股+鸿——鸡　　将"股"字的"又"部与"鸿"字的"鸟"部合并，得到"鸡"字。

寒+至——室　　将"寒"字的宝盖头移到"至"字的上方，得到"室"字。

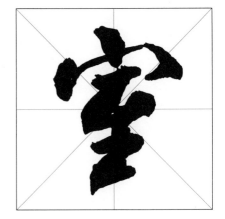

客+玉——宝　　将"客"字的宝盖头移到"玉"字上方，得到"宝"字。

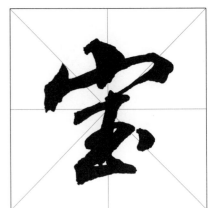

官＋旦——宣　　将"官"字的宝盖头、下部首横与"旦"字合并，得到"宣"字。

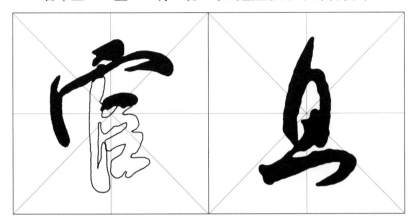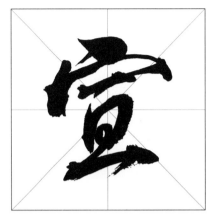

守＋侣——宫　　将"守"字的宝盖头与"侣"字的"吕"部合并，得到"宫"字。

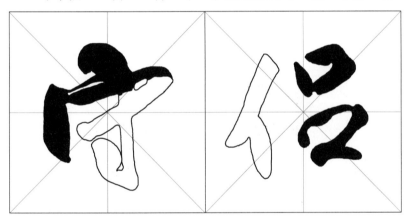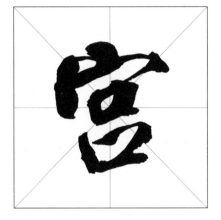

金＋云（雲）——会　　将"金"字的"人"部与"雲"字的"云"部合并，得到"会"字。

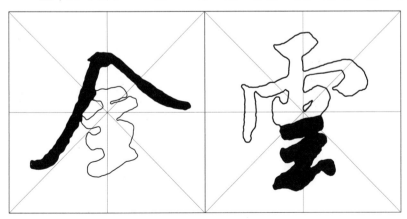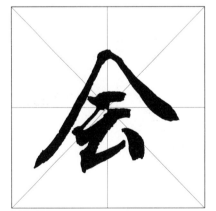

介＋玉——全　　将"介"字的"人"部与"玉"字的"王"部合并，得到"全"字。

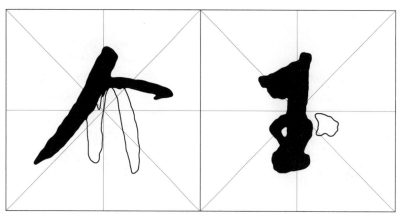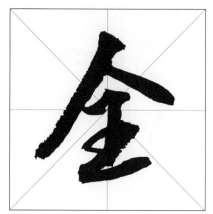

舍＋和——合　　将"舍"字的"人"部、首横与"和"字的"口"部合并，得到"合"字。

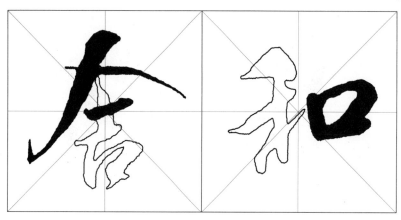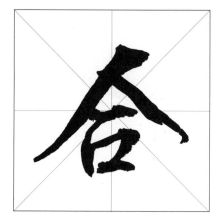

会＋中——个　　将"会"字的"人"部与"中"字的竖画合并，得到"个"字。

茱+重——董　　将"茱"字的草字头移到"重"字上方，得到"董"字。

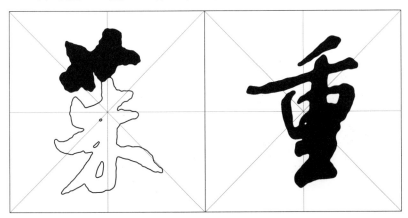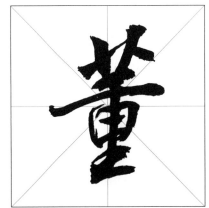

菊+戍——茂　　将"菊"字的草字头移到"戍"字上方，得到"茂"字。

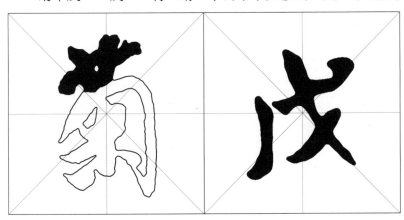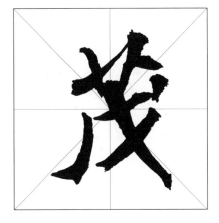

英+漫——蔓　　将"英"字的草字头与"漫"字的"曼"部合并，得到"蔓"字。

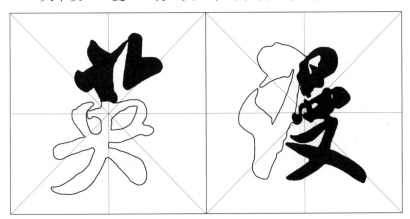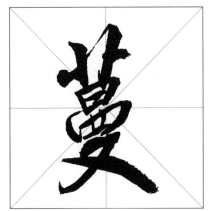

华（華）+约——药　　将"华"字的草字头移到"约"字上方，得到"药"字。

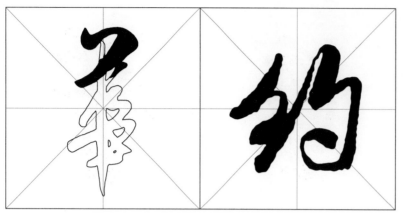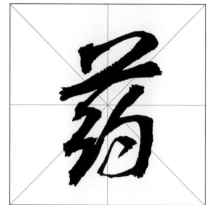

霜+鬼——雷　　将"霜"字的"雨"部与"鬼"字的"田"部合并，得到"雷"字。

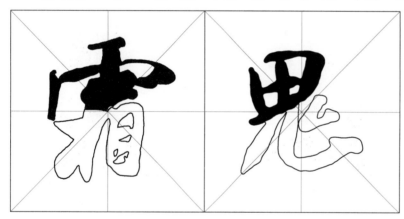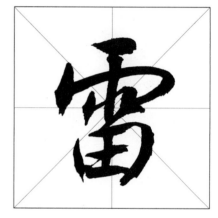

霄+林——霖　　将"霄"字的"雨"部移到"林"字上方，得到"霖"字。

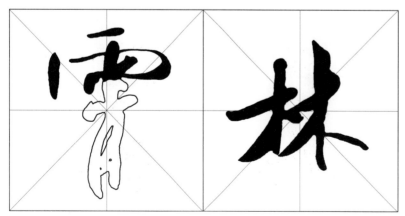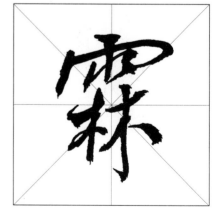

灵（靈）+怜——零 将"灵"字上部与"怜"字右旁合并，得到"零"字。

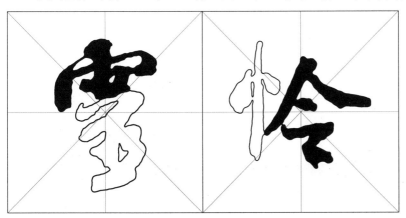
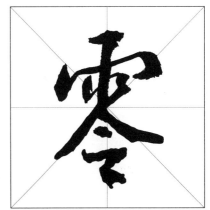

灵（靈）+齐——霁 将"灵"字的"雨"部移到"齐"字上方，得到"霁"字。

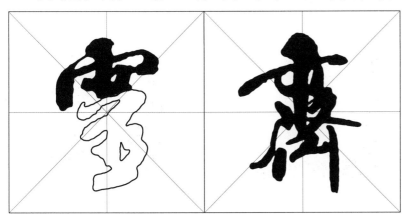
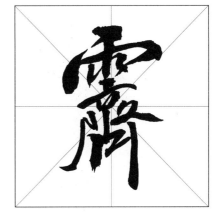

不+连——还 将"不"字与"连"字的走之底合并，得到"还"字。

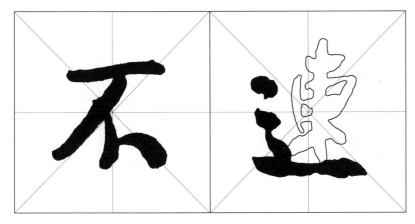
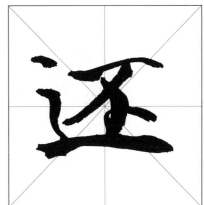

云（雲）＋还——运　将"雲"字的"云"部与"还"字的走之底合并，得到"运"字。

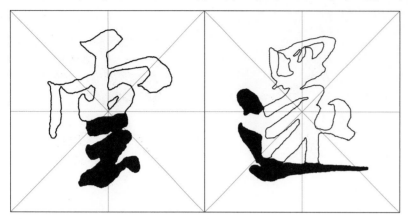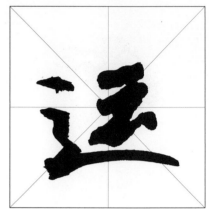

对＋过（過）——过　将"对"字的"寸"部与"过"字的走之底合并，得到"过"字。

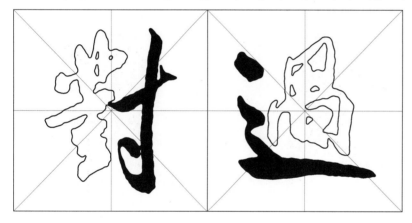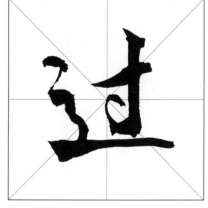

断＋迢——近　将"断"字的"斤"部与"迢"字的走之底合并，得到"近"字。

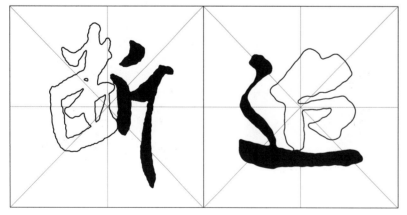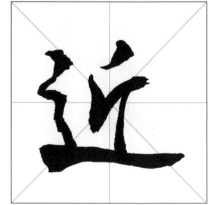

作+蔥——怎　　将"作"字的"乍"部与"蔥"字的"心"部合并，得到"怎"字。

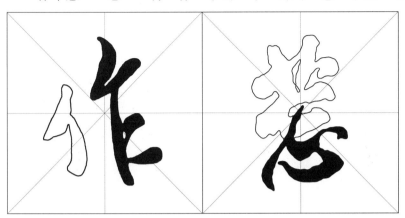 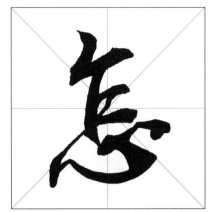

相+蔥——想　　将"相"字与"蔥"字的"心"部合并，得到"想"字。

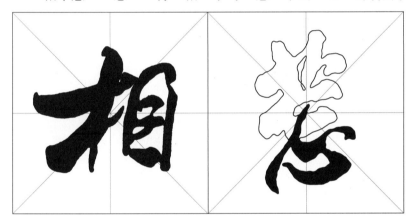 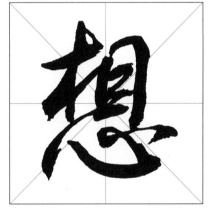

自+忘——息　　将"自"字与"忘"字的"心"部合并，得到"息"字。

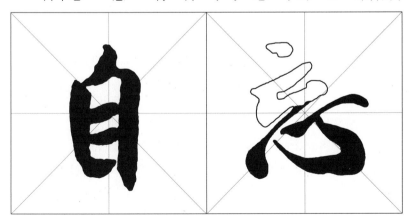 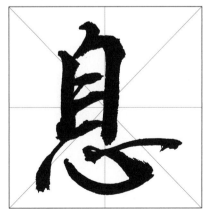

仕+忘——志 　将"仕"字的"士"部与"忘"字的"心"部合并，得到"志"字。

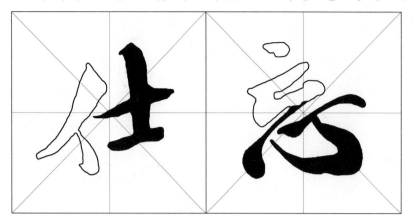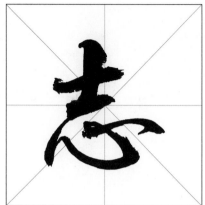

第三节　根据原帖风格造字法

我们在临习和创作的时候会遇到这种情况，我们所需要的字原帖上没有，用前述两种方法也找不到合适的字，这时我们可以根据原帖风格来"造"出我们所需要的字。

一、有斜钩的字

我们可以从原帖中找出几个有斜钩的字来做分析。

先看下面的"娥、载、岁（嵗）、织（織）"四字，分析方法如下。

先在字的右边画一条垂直线，然后向左边移动，过斜钩的端点后再往左行，碰到上点的端点后停下来；然后在字的下方画一条水平线，然后向上移动，到斜钩端再继续往上，碰到其他笔画后停下来。我们发现斜钩极力向右下方伸展，比右端其他笔画要宽，也比下方的其他笔画要低。

用同样的方法分析"武、机（機）、底、戏"四字，发现斜钩比右端其他笔画要宽，但是下端与下方的其他笔画在一条水平线上，或者稍微偏上一点，并不像上排那样低于下方的其他笔画。我们得出的这两种结论也就是《蜀素帖》中有斜钩的字的两种结构规律。我们可以根据这个规律和原帖风格写出其他有斜钩的字。上述所举的"娥、载、岁、织"四字是大部分书法通常的写法，"武、机、底、戏"四字是米芾《蜀素帖》特殊的写法。

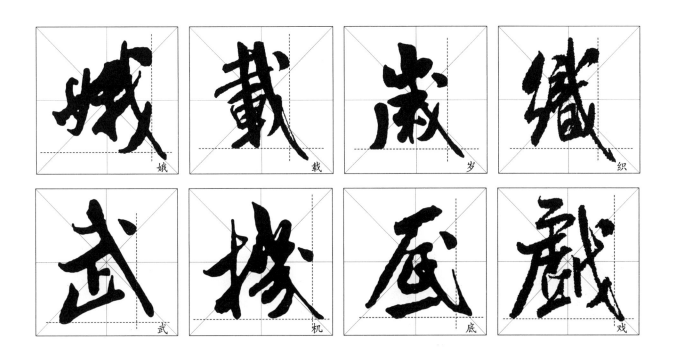

下面我们先写出四个斜钩伸长出右边和下边的字。

接着再练写斜钩的第二种类型——米芾的特殊写法，斜钩适当收缩不伸出下方的字。

二、有走之底的字

先看下面的"回（迴）、逆、辽、迩"四字。先在字的右边画一条垂直线，然后从右向左移动，过走之底的端点后继续左行，在碰到其他笔画时停下来。然后在字的下方画一条水平线，从下往上移动，在走之底的起笔中心处停下。我们发现，走之底的捺脚在横竖两条线相交点的右边偏上的地方收笔。走之底的起笔较轻，捺脚较重，米芾这种写法与大多数书法家的写法一致。

再看下方的"逢、过、返、遗"四字，我们发现其和上排最大的不同之处是走之底的起笔很重，捺脚相对显得很轻，这是米芾《蜀素帖》走之底的特殊写法。

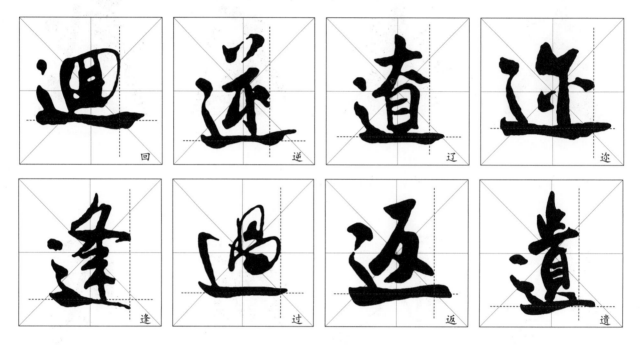

我们可以根据其通常写法先写出四个字。

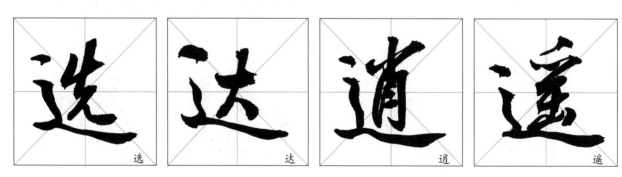

然后再根据其特殊写法写出另外四个字。

三、长竖多欹侧

　　《蜀素帖》的字的结构多欹侧之势，大多是由字的竖画先向左突，然后向右下伸展，造成一种欹侧之势。

　　我们可以根据其长竖多欹侧的特点，仿写几个长竖欹侧的字。

四、蟹爪钩多现

　　蟹爪钩是钩的一种笔法，笔画形似蟹爪，故称蟹爪钩。例如写竖画到尾端稍作停顿后缓缓回锋向左平推，稍快向上钩出。其源自汉隶的竖钩，这是隶变为行书时钩的特点。在晋王羲之、王献之作品中时有出现，在米芾《蜀素帖》中出现得也比较多。下面介绍其中的 8 个。

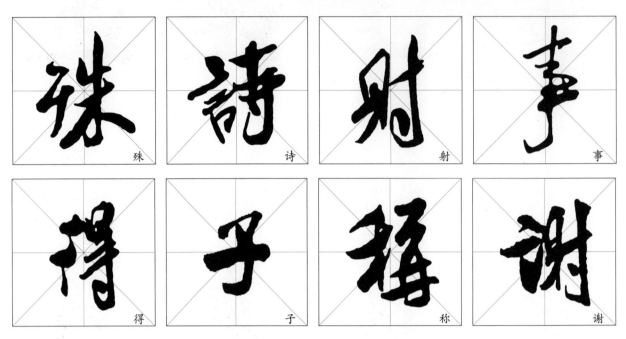

殊　诗　射　事
得　子　称　谢

　　我们也可以根据蟹爪钩的特点，创作出有蟹爪钩的字。

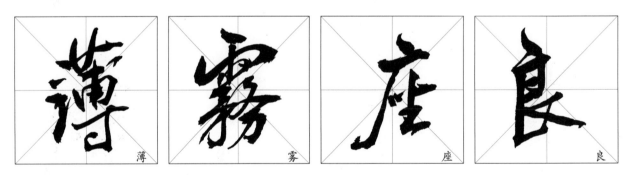

薄　雾　座　良

　　举一反三，我们也可以综合运用其他方法，"造"出所需要的字来。

集字与创作

　　章法的传统格式主要有中堂、条幅、横幅、楹联、斗方、扇面、长卷等。这里以中堂为例介绍章法的传统格式。中堂是书画装裱中直幅的一种体式，以悬挂在堂屋正中壁上得名。中国旧式房屋楼板很高，人们常在客厅（堂屋）中间的墙壁挂一幅巨大的字画，称为中堂书画，是竖行书写的长方形的作品。一幅完整的中堂书法作品其章法包含正文、落款和盖印三个要素。

　　首先，正文是作品的主体部分，内容可以是一个字，如福、寿、龙、虎等有吉祥寓意的大字；也可以是几个字，如万事如意、自强不息、家和万事兴；还可以是一段文字或一篇文章，如《岳阳楼记》《兰亭序》；等等。也有悬挂祖训、格言、名句或者人物肖像、山水画、花鸟画的。尺寸一般为一张整宣纸（分四尺、五尺、六尺、八尺等）。传统中堂的写法，如果字数较多要分行书写，一般从上到下竖行排列，从右至左书写。首行不需空格，首字应顶格写；末行不宜写满，也不应只有一个字，末字下应留有适当空白。作品一般不用标点，繁体字与简化字不要混合使用。书写文字不可写满整张纸面，四周适当留出一定的空白，形成白色边框。字与字之间也应适当留空。不同的书体，其留白的形式也有区别。楷书、行书和篆书的字距小于行距，行距小于边框，以显空灵。隶书的字距大于行距。草书变化最大，有时字距大于行距，有时行距又大于字距，但是要留足边框。总之要首尾呼应，字守中线。一幅作品的正文的第一个字与最后一个字，即首字与末字，应略大或略重于其他字。首字领篇，末字收势，极为重要。作品中的每一个字都有一定的大小、轻重及形状，不可强求完全相同，要注意大小相宜，轻重适度，整体协调，字大款小，字印相映。

　　其次，落款是说明正文的出处，馈赠的对象，作者的姓名、籍贯，创作的时间、地点或者创作的感受等。落款源于"款识"，原本是青铜器上的铭文对浇铸缘由的说明，后沿用为对书画作品作者及内容的说明。落款分为上下款，作者姓名称为下款，书作赠送对象称为上款。上款一般不写姓只写名字，以示亲切，如果是单名，则姓名同写。在姓名下还要写上称谓，一般称"同志""先生"，在下面写"正之""正书""指正"或"嘱书""嘱正""雅正""惠存"等。上款可写在书作右上方或正文结束之后，但必须在下款的上方，以示尊敬。落款一般不与正文齐平，可略下些，字比正文小些。时间可以用公元纪年，也

可以用干支纪年。篆书、隶书、楷书作品可用楷书或行书来落款，特别是用行书来落款，还可取得变化的效果。行书作品可用行书或草书来落款，但不要相反，即正文宜静态，落款宜动态。

最后，盖印。印章通常有姓名章和闲章两类。姓名章又叫名章，名章以外的印章都叫闲章。闲章的内容可以是名言佳句、书斋号、雅号或生肖之类。姓名章与款字大小相适，一般略小于款字，印盖于落款的下面，若用两方，则两方印章之间空一方印章的位置。闲章形式多样，可大可小，一般印盖于正文首字旁边的叫起首章（启首章），盖于中间部位的叫腰章，盖于角落的叫压角章。盖印的目的一是取信于人，二是给作品以锦上添花、画龙点睛之妙。一幅成功的中堂书法作品，是正文、落款和盖印三方面内容的有机结合，即处理好字与字、行与行的对比调和关系，使作品的黑与白、有与无、虚与实、动与静、阴与阳得到和谐的解决。

1. 中堂

用整张宣纸书写，适宜挂在厅堂的中央，故叫中堂。正文占主体，从右上开始写，不用低格；启首章在第一、第二字之间，内容可以是名言、佳句或书斋号等；落款介绍正文出处、创作时间等，字稍小些，可用与正文一致的书体，也可用行书。落款与印不超过正文的底线。

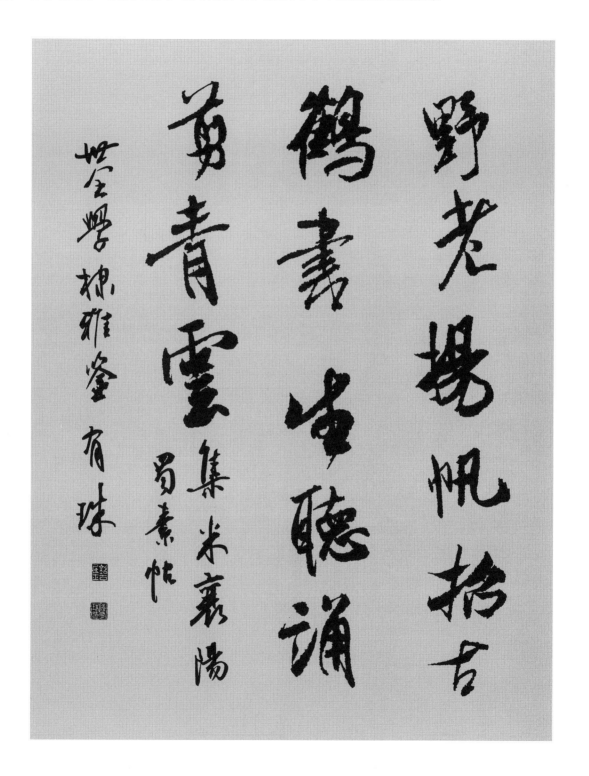

释文： 野老扬帆招古鹤　书生听诵剪青云

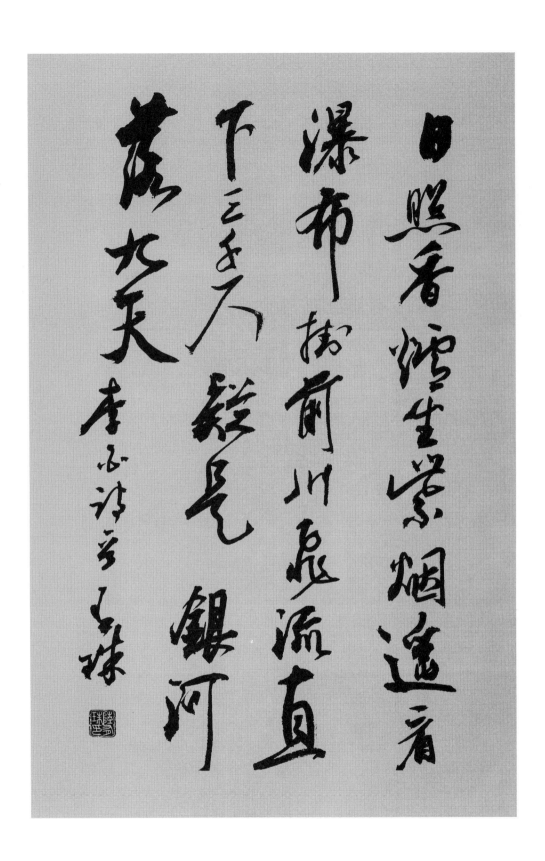

释文：

日照香炉生紫烟　遥看瀑布挂前川

飞流直下三千尺　疑是银河落九天

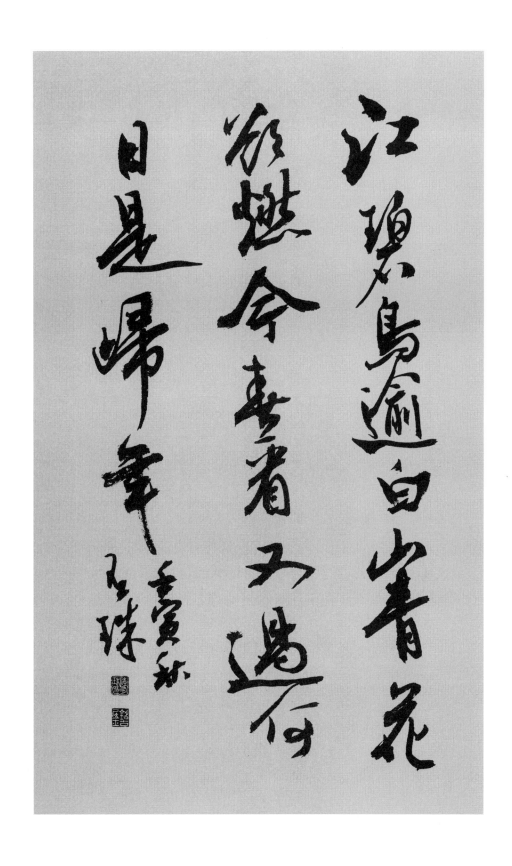

释文：

江碧鸟逾白　山青花欲燃

今春看又过　何日是归年

2. 横幅

也叫横披，宽度大于高度。如果连接几张横幅写成一个书法作品，叫长卷或手卷。

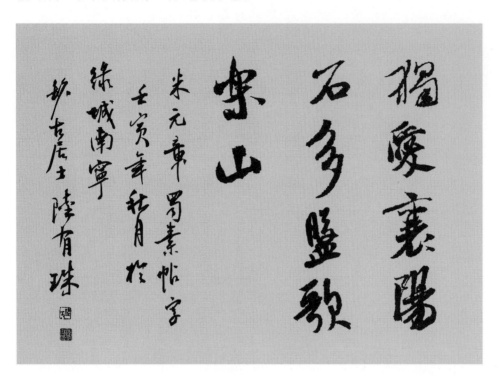

此横幅的落款另起一行介绍正文出处、书写时间、地点及作者。

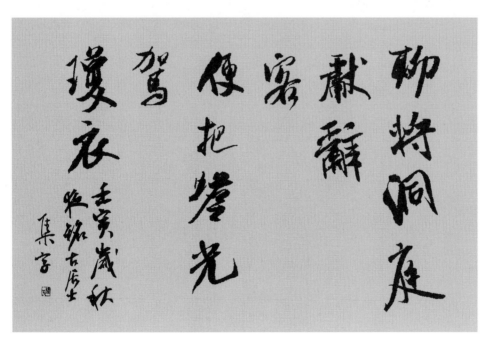

此横幅在正文后接着落款，不另起一行。

释文：

独爱襄阳石　多盘歌乐山

聊将洞庭献辞客　便把蟾光驾琼衣

此横幅的落款另起一行。

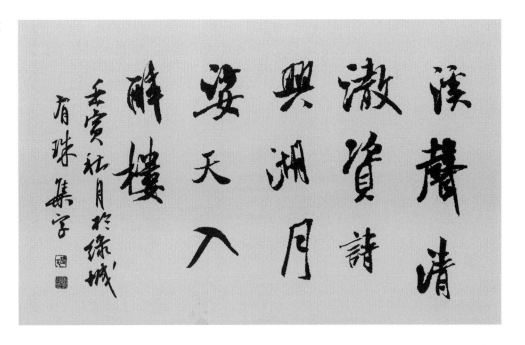

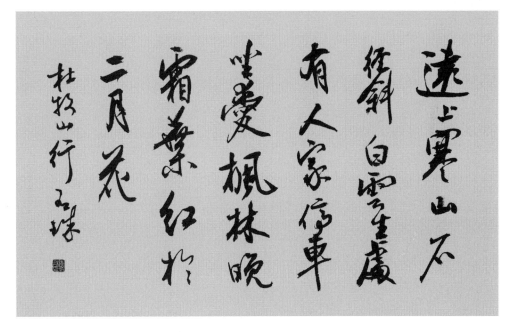

释文：

溪声清澈资诗兴　湖月娑天入醉楼

远上寒山石径斜　白云生处有人家　停车坐爱枫林晚　霜叶红于二月花

3. 条幅

是长条的书法作品形式，成组的条幅叫条屏。可在正文下方落款，也可在正文左方落款。

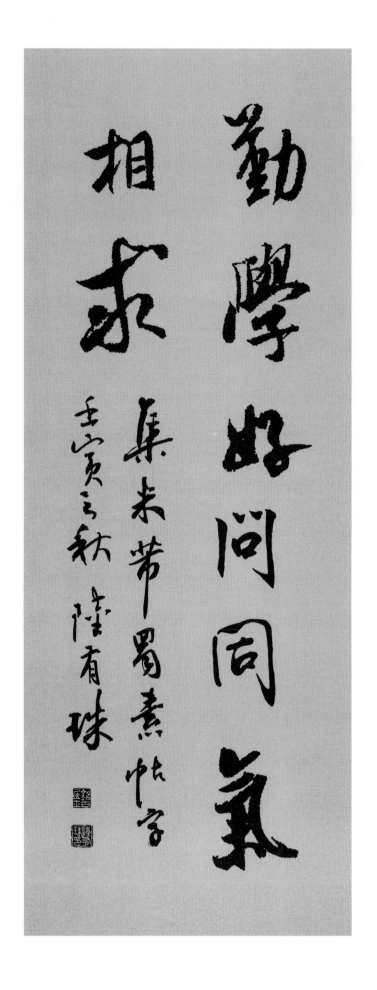

释文：勤学好问　同气相求

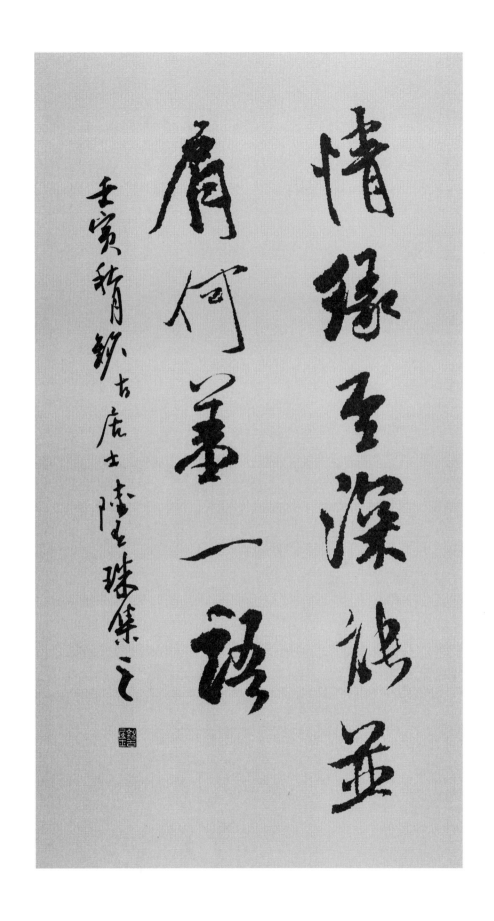

释文：情缘至深能并肩　何羞一语

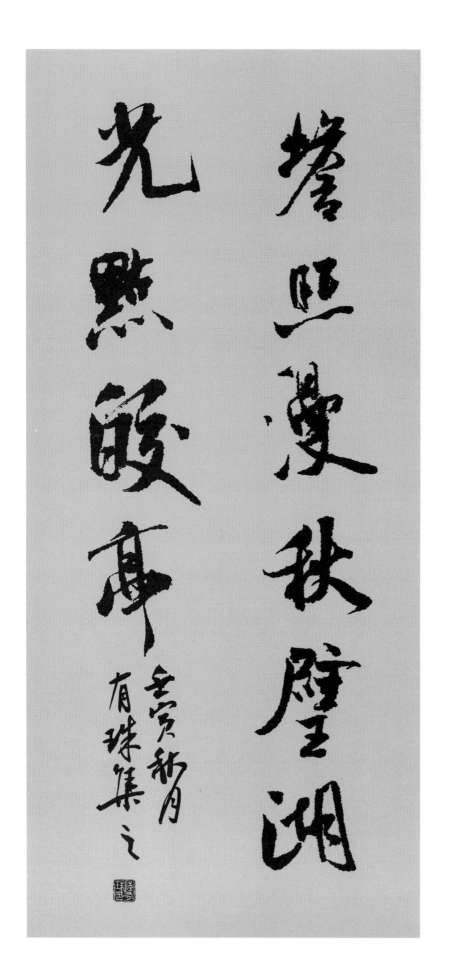

释文：

蟾照漫秋璧

湖光点皎亭

4. 斗方、册页

纸幅为正方形或近似正方形的小幅作品，叫斗方。

把斗方装订成册，合起来表现一个更大更完整的内容，叫册页。

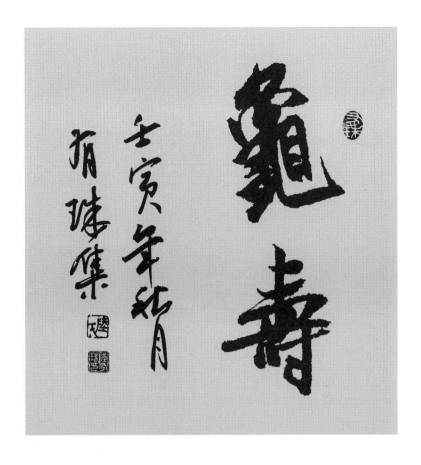

释文：龟寿

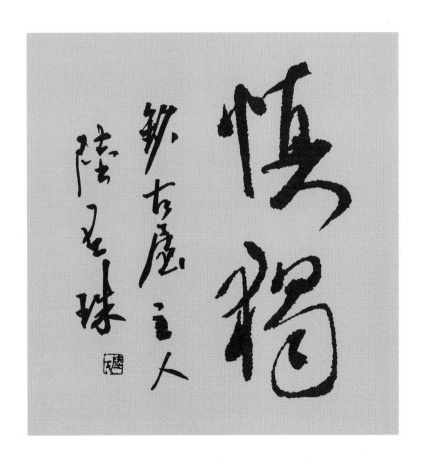

释文：慎独

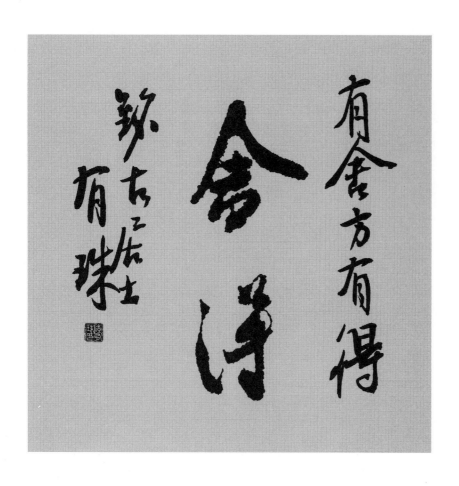

释文：舍得

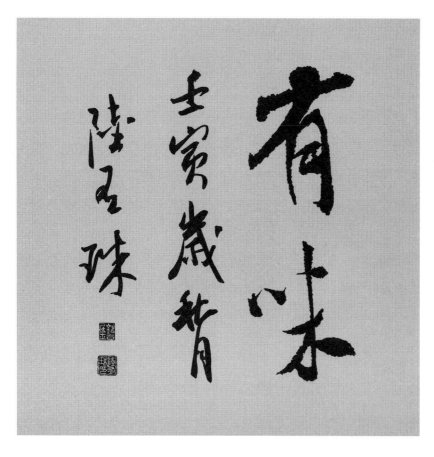

释文：有味

5. 对联

由字数相等，词性相同，内容相应、相反或相关的对偶句组成的书法作品叫对联，也叫对子。

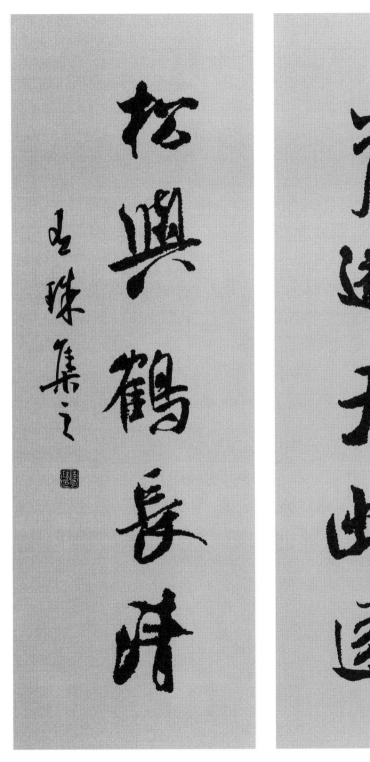
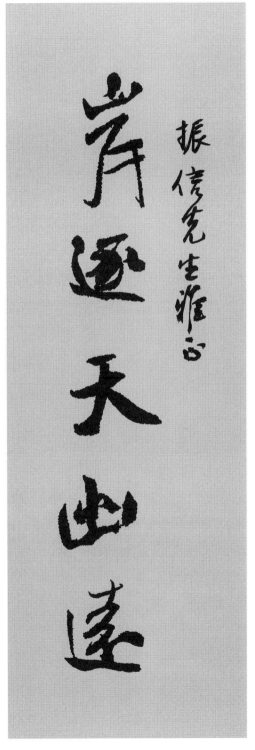

释文： *岸逐天幽远 松与鹤长清*

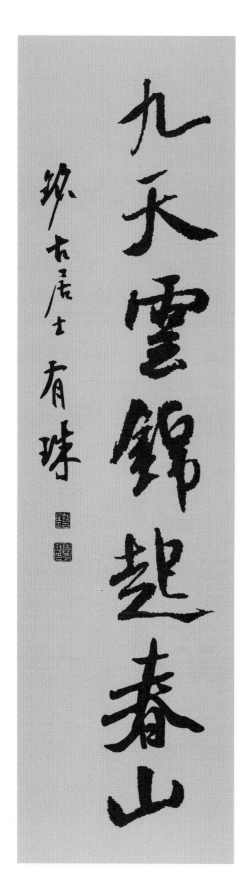
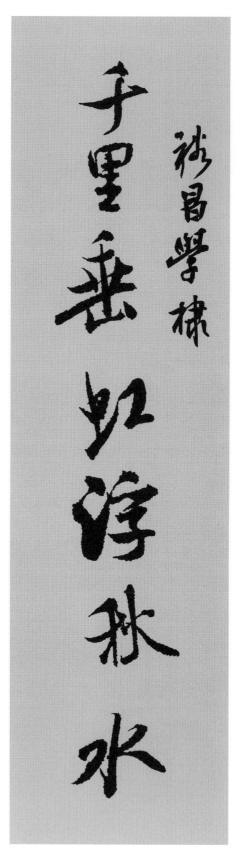

释文：千里垂虹浮秋水　九天云锦起春山

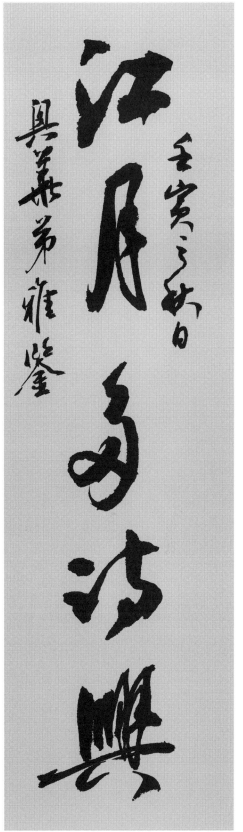

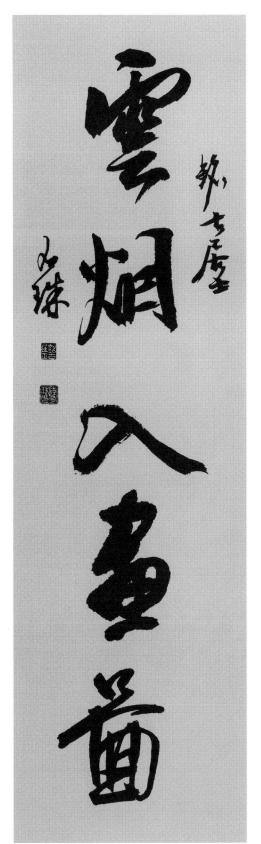

释文：江月多诗兴　云烟入画图

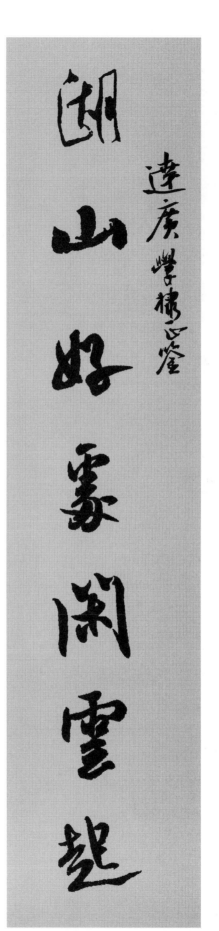

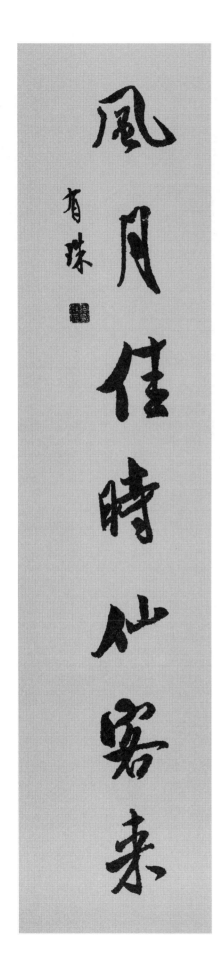

释文：

湖山好处闲云起

风月佳时仙客来

6. 扇面

扇面分折扇和团扇两种，折扇顺着外弧线书写，落款字稍长以收其气。

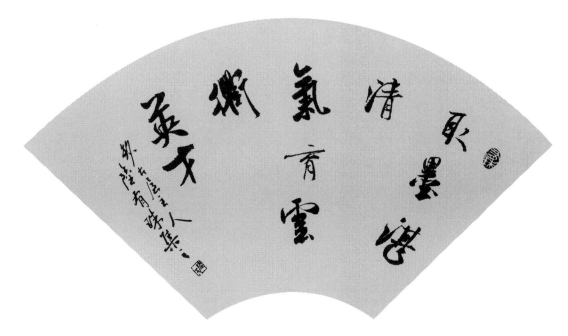

释文：取墨湛清气 育云衢英才

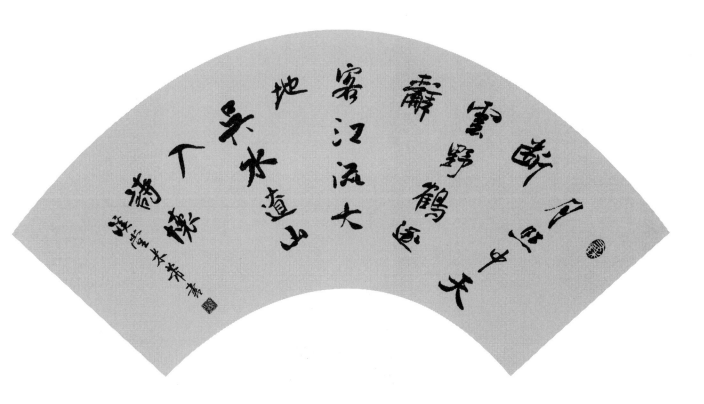

释文：月照中天 断云野鹤逐辞客 江流大地 吴水辽山入诗怀

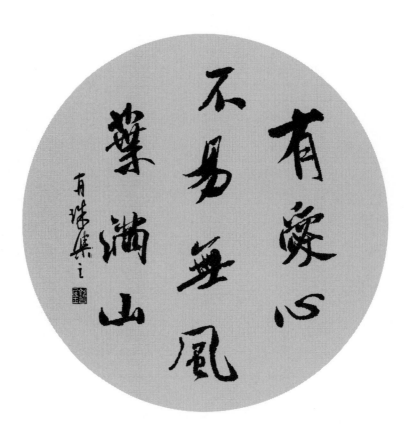

释文：有爱心不易　无风叶满山

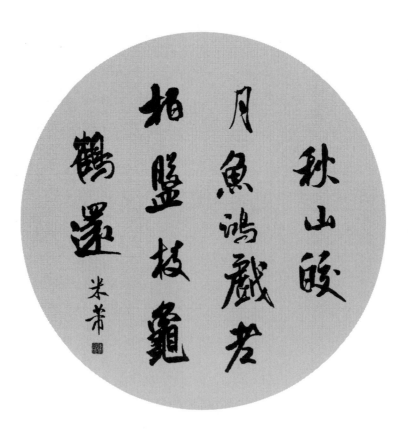

释文：秋山皎月鱼鸿戏　老柏盘枝龟鹤还

7. 长卷

是书法作品中左右展开较长的一种格式，因其长度远远大于宽度，且长度太长无法悬挂，只能用手边展开边欣赏边卷合，故得名，也称"手卷"。其内容大多为一篇完整的文章或者一首（组）诗词。

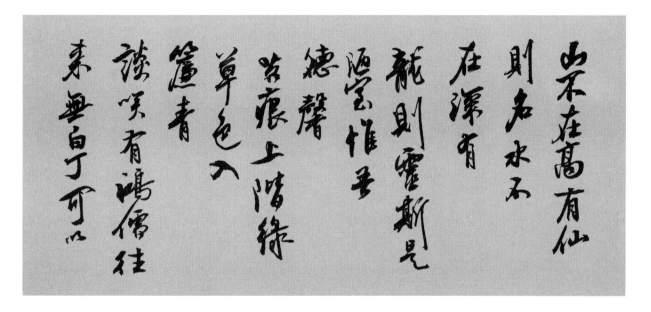

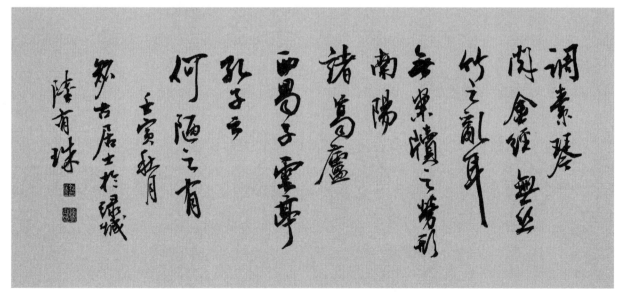

释文： 山不在高　有仙则名　水不在深　有龙则灵　斯是陋室　惟吾德馨　苔痕上阶绿　草色入帘青　谈笑有鸿儒　往来无白丁　可以调素琴　阅金经　无丝竹之乱耳　无案牍之劳形　南阳诸葛庐　西蜀子云亭　孔子云　何陋之有

释文：庆历四年春　滕子京谪守巴陵郡　越明年　政通人和　百废具兴　乃重修岳阳楼
增其旧制　刻唐贤今人诗赋于其上　属予作文以记之

　　予观夫巴陵胜状　在洞庭一湖　衔远山　吞长江　浩浩汤汤　横无际涯　朝晖夕阴
气象万千　此则岳阳楼之大观也　前人之述备矣　然则北通巫峡　南极潇湘　迁客骚人
多会于此　览物之情　得无异乎

　　若夫淫雨霏霏　连月不开　阴风怒号　浊浪排空　日星隐曜　山岳潜形　商旅不行
樯倾楫摧　薄暮冥冥　虎啸猿啼　登斯楼也　则有去国怀乡　忧谗畏讥　满目萧然
感极而悲者矣

　　至若春和景明　波澜不惊　上下天光　一碧万顷　沙鸥翔集　锦鳞游泳　岸芷汀兰
郁郁青青　而或长烟一空　皓月千里　浮光跃金　静影沉璧　渔歌互答　此乐何极　登斯楼也
则有心旷神怡　宠辱偕忘　把酒临风　其喜洋洋者矣

　　嗟夫　予尝求古仁人之心　或异二者之为　何哉　不以物喜　不以己悲　居庙堂之高则忧其民
处江湖之远则忧其君　是进亦忧　退亦忧　然则何时而乐耶　其必曰　先天下之忧而忧
后天下之乐而乐乎　噫　微斯人　吾谁与归

　　时六年九月十五日

君不見黃河之水天上來奔流到海不復回君不見高堂明鏡悲白髮朝如青絲暮成雪人生得意須盡歡莫使金樽空對月天生我材必有用千金散盡還復來烹羊宰牛且為樂會須一飲三百杯岑夫子丹丘生將進酒杯莫停與君歌一曲請君為我傾耳

貴但願長醉不願醒古來聖賢皆寂寞惟有飲者留其名陳王昔時宴平樂斗酒十千恣歡謔主人何為言少錢徑須沽取對君酌五花馬千金裘呼兒將出換美酒與爾同銷萬古愁

释文： 君不见　黄河之水天上来　奔流到海不复回　君不见　高堂明镜悲白发　朝如青丝暮成雪

人生得意须尽欢　莫使金樽空对月　天生我材必有用　千金散尽还复来

烹羊宰牛且为乐　会须一饮三百杯　岑夫子　丹丘生　将进酒　杯莫停

与君歌一曲　请君为我倾耳听　钟鼓馔玉不足贵　但愿长醉不愿醒

古来圣贤皆寂寞　惟有饮者留其名　陈王昔时宴平乐　斗酒十千恣欢谑

主人何为言少钱　径须沽取对君酌　五花马　千金裘　呼儿将出换美酒　与尔同销万古愁

原帖欣赏

（字的顺序从右到左）

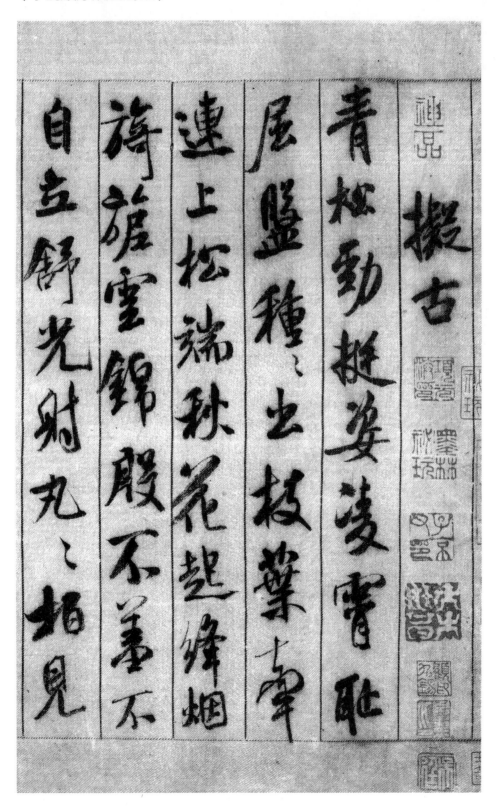

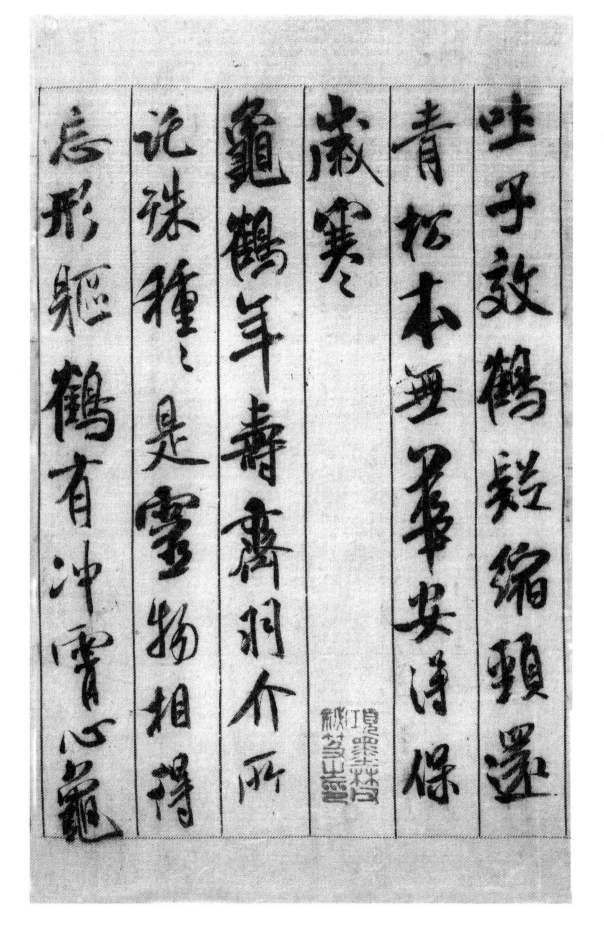

吐乎敬鶴髭縮頸還
青松本無暑安清保
歲寒之
龜鶴年壽齊羽介所
記殊種之是靈物相得
忘形翹鶴有沖霄忌氣

庭戈尾居以竹雨附口相

將上雲街報油恨多語

一語隨沼逢

吳江垂虹再作

斷雲一片洞庭帆玉破鱸

魚霜破柑好作新詩继菜

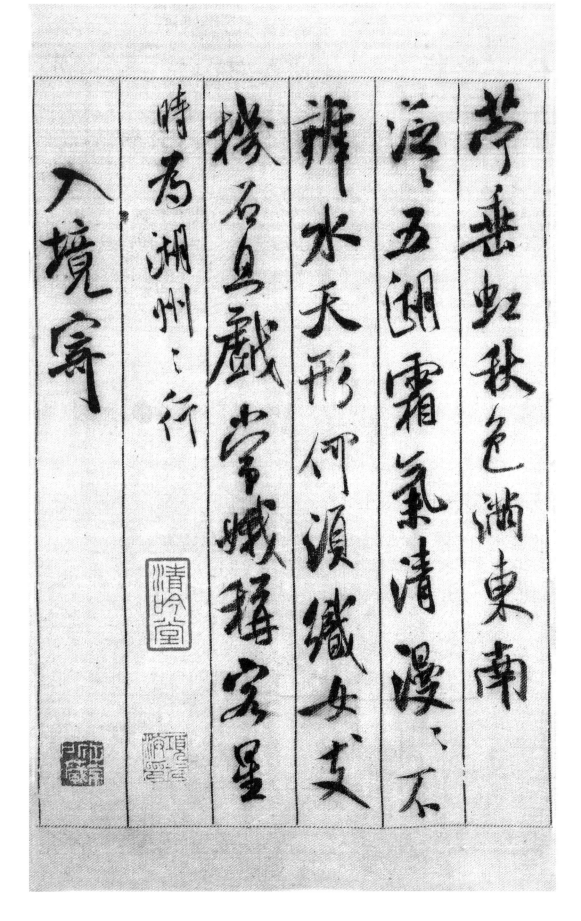

芦垂虹秋色满东南
渺五湖霜氣清漫漫不
辨水天形何須纖妥支
撑且戲常蛾擇客星
時為湖州之行

入境寄

清吟堂

集賢林舍人

揚帆載月遠相過佳

氣慈々聽誦歌路久捨

遠知故舊蕭野多滯穗是

時和天公秋暑資吟興情

巘溪山入醉嵗便提携

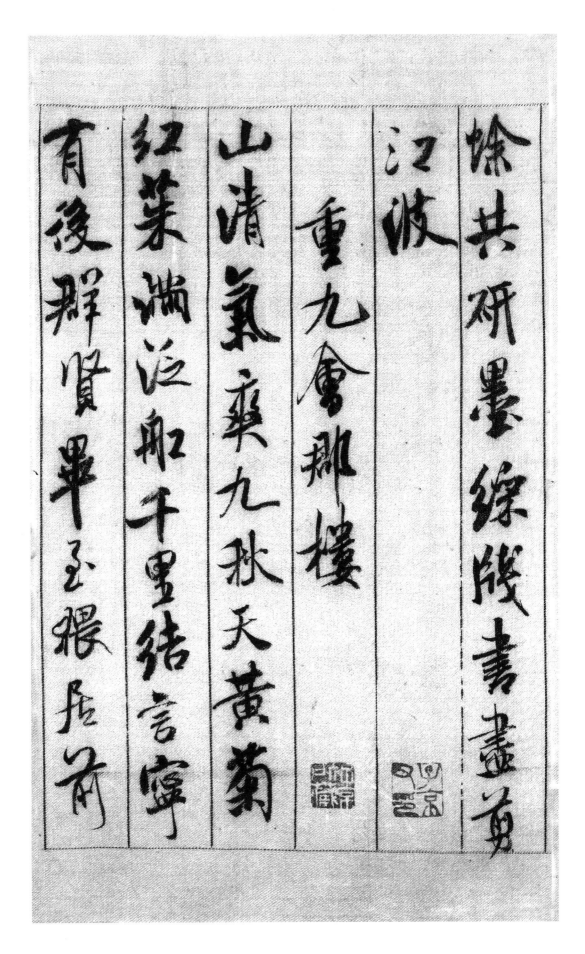

馀共研墨綵牋書畫專

江波

重九會鄦樓

山清氣爽九秋天黄菊

紅葉滿沼船千里結言寗

有後群賢畢至根岳前

杜郎閑賞今是謝守風

流古所傳稻把秋英簇底書

老來情味向詩偏

和　林公峴山之作

暇日中天月圍之徑于里寰澤の

一水兩岸邑過三姿羅即峴山深云

形大地，惟東吳偏山水古佳處
中有皎然人複衣玉為餌位維
列仙長學興千年對出採文榴
雲逐、顧拾頬金颭思帶秋威
頹逐雲橋玉朝隋興馭颺
暮逐光浮被雲宜有風馭

壙壟有刀利帚、太陰宮與

乃瞱星氣興深夷險一理

洞軒裳備於於考悟夢坦、忘

懷易浩、將我行春蠶、汲兮起

送王渙之彦冊

集英春殿鳴揹歇

神武天臨光下澈鴻臚初唱第一

聲曰西王郎年十六　神武眾齊

天下造不使敲拜使傳道衰

錦東南為一州棘壁湖山雨清

晴旭襄陽野老漁竿客不

愛功名愛泉石相逢不約

無端興撥古書同岸憤深

明媿黨初相某灘瓂酒沁求

易靈關、遙鶴雲中侶主置

砧碼那一顧迄業來器業何

深至湛々其區無底沁可怜一點

終不易挂加駕膦勤尋渡仕

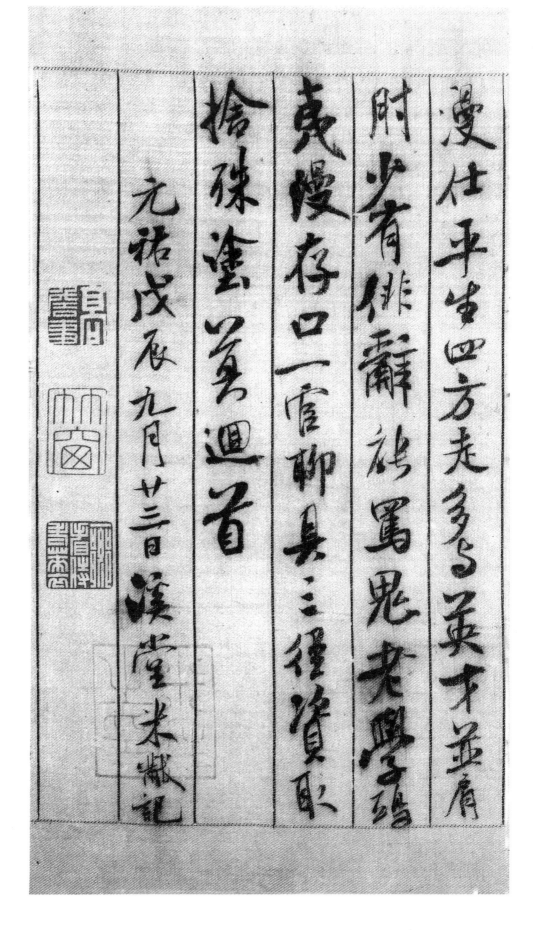

漫仕平生四方走多英中盡廣

肘少有俳霸鵲罵鬼来興学碧

夷慢存口一官聊與三程頃取

捨殊塗罵週週首

元祐戊辰九月廿三日溪堂米黻記